포스트텍스처

오민 엮음

문석민
백지수
신예슬
앤드루 유러스키
오민
요세피네 비크스트룀
장피에르 카롱
지음

작업실유령

포스트텍스처

차례

오민

폴리포니의 폴리포니

시작을 상상하기 위해 선을 떠올렸다.

선에는 대개 처음과 끝이 존재한다.

선의 처음과 끝에 관해 말하는 것은
　　선의 구성에 관해 질문하는 것이다.

선의 구성에 관해 질문하는 것은 선의 체계에 관해
　　생각하는 것이다.

선의 체계는 종종 여러 점의 집합으로 이루어진다.

따라서 선은 점으로 분해될 수 있다.

하지만 점이 먼저인지 선이 먼저인지는 분명하지 않다.

선의 체계는 점의 속성을 반영하고,

이는 선의 기록 방식을 결정한다.

선은, 먼저, 수평에 집중했다.

이후, 수직으로 관심을 돌렸다.

수평적 선은 수직적으로 증식했다.

하나의 선에 새로운 선을 얹었다.

그 위에 다른 선을 얹었다.

그리고 또 다른 선을.

동일한 간격으로,

동일한 길이로,

동일한 단어를.

그리고 다른 간격으로,

다른 길이로,

다른 단어를.

가까운 것에서부터 먼 것까지.

결국 신성한 라틴 선에 세속적 프랑스의 선이
　　하나둘 겹쳐졌다.

선이 겹치고 두꺼워질수록 수직으로 만나는 지점에
　　관심이 집중되었다.

그리고 동시 감각은 예민해졌다.

점차, 유사와 차이에 관한 인식이 배양되었다.

박자 개념이 도입되었다.

리듬의 형태가 분화되었다.

반복이 유용해졌다.

발전은 정교해졌다.

위계의 감각이 발생했다.

조화의 미감이 확립되었다.

이후, 체계는 더욱 다듬어졌다.

불균형은 균일해지고,

규칙은 복잡해졌다.

규칙은 수직을 지배하고,

수직은 수평을 결정했다.

수직과 수평의 복잡한 결합 속에서 우선적 선이라는
　　것이 등장했다. 9

다른 선들은 이 우선적 선에 복속되었다.

여러 겹으로 두껍게 얽힌 선은 궁극적으로 하나의
　　선과 같았다.

단단해 보였던 선은 어느 시점 흔들리기 시작했다.

먼저, 선의 끝이 도전을 받았다.

선은 끝에 도달한 듯 들렸지만, 여전히 도달하지 않았고,

도달한 느낌만 계속될 뿐이었다.

체계 어딘가 고장이라도 난 듯했다.

끝에 도달하기 직전 상태가 지속될수록 고통이 증가하는
　　동시에 역설적으로 새로운 쾌락이 발생했다.

체계가 제대로 작동하지 않는데 쾌를 느낀다는
　　것은 체계의 위기를 의미할 수 있다.

본래 체계의 기능은 체계를 구성하는 요소 간
　　관계의 차이에 기인했다.

전체 또는 절반의 차이.

하지만 그 차이가 철회됐을 때 체계는 위기를 맞았다.

전체와 절반의 혼합은 전체로의 통일 또는
　　절반으로의 통일로 대치되었다.

전체로의 통일은 체계를 흐릿하게 했고,

절반으로의 통일은 체계를 마비시켰다.

기능은 사라지고,

체계는 무너졌다.

보편적 체계라는 것은 더 이상 유효하지 않았다.

수많은 새로운 체계가 생성됐고,

수많은 새로운 재료가 등장했다.

탈계급.

미분(微分).

구체.

침묵.

우연.

즉흥.

인용.

클러스터.

확장.

최소.

기계.

스펙트럼.

포화.

안무.

그리고 이미지.

새로운 재료와 새로운 체계로 조직된 구성을 읽기는
　　쉽지 않다.

요소들은 의미 없이 떠다니는 기표처럼 들리고,

구절들은 무작위로 배회하는 일련의 덩어리처럼 보인다.

구성을 읽는 방식도 바뀌었다.

예전에는 체계를 통해 선을 읽었지만,

이제는 선을 대체한 덩어리를 통해 체계를 읽는다.

선은 쇠퇴했다.

선이 쇠퇴했다면, 선의 텍스처 역시 폐기되어야 하는
　　것은 아닐까?

텍스처가 폐기된다면, 텍스처에 근거해 발달한 동시
　　감각 역시 조정되어야 하는 것은 아닐까?

그렇다면, 동시대적 동시 감각이란 무엇일까?

동시대적 동시 감각은 얼마나 길까, 혹은 짧을까?

동시대적 동시 감각은 얼마나 깊을까?

동시대적 동시 감각은 어떻게 흐를까?

동시대적 동시 감각은 어떻게 인식할 수 있을까?

오민

시간

시간이란 무엇일까? 시간은 물리적 실체가 아닌 추상적 산물이며(마흐), 물리적 실체 사이의 관계다(라이프니츠). 세계를 인식하는 형식이기도 하다(칸트). 시간은 변화에 의지하여 흐르거나(아리스토텔레스) 변화와 상관없이 흐른다(뉴턴). 혹은 아예 흐르지 않는다(로벨리). 흐른다면 그 속도는 상대적이다(아인슈타인). 현재는 응축된 과거이고(베르그송), 과거는 아직 오지 않은 미래다(들뢰즈).[1] 따라서 과거, 현재, 미래란 집요하게 계속되는 착시에 불과하다(아인슈타인).

관념적 시간

오랜 시간 작품에 러닝타임 개념이 부재했던 미술에서 시간은 주로 관념에 가까웠다. 관념 속 시간은 시계 침에서 자유롭다. 시간을 멈추거나 축적하고, 과거, 현재, 미래를 하나로 압축할 수 있다. 세잔과 피카소의 작품에는 여러 다른 공간과 시점, 다르게 말하면 여러 개의 순간이 동시적으로 병립한다. 뒤샹의 「계단을 내려오는 나부 2」(Nude Descending a Staircase, No. 2, 1912년)에는 다수의 순간이 보다 노골적으로 겹쳐 있다.

영상과 퍼포먼스가 미술의 주요 매체로 편입된 이후 미술의 시간은 시계 침의 영향권에 들어왔지만, 여

전히 시계 침을 크게 의식하지 않는 듯하다. 시간이 분명 작품을 관통하며 흐르지만, 그 1초 1초가 어떤 관계를 맺으며 흘러가는지에 관해서는 종종 무심해 보인다. 브루스 나우먼의 「정방형 둘레를 과장된 태도로 걷기」(Walking in an Exaggerated Manner Around the Perimeter of a Square, 1967년) 속 시간은 시작과 끝에 무관심한 상태로 공회전한다. 크리스천 마클리의 「시계」(The Clock, 2010년)에서 시간은 조형적으로 구성되기보다 기계적으로 나열되었다. 순서가 중요하지 않은 장면들이 무한 반복되는 아르나우트 믹의 조각적 영상에서 시간은 흐르기보다 부유한다. 별다른 사건 없이 여덟 시간 동안 느리게 지속하는 앤디 워홀의 「엠파이어」(Empire, 1964년)는 시간으로부터의 해방을 꿈꾸는 동시에 시간을 마비시킨다.

구성적 시간

음악에서 시간은 곧 작품이 성립하는 조건이자 재료이며, 작품의 주제이면서 내용이기도 하다. 시간이 음악의 내용이 된다는 말은, 시간에 관한 특정 서사를 전달한다는 의미와는 다르다. 가사 혹은 음향적 묘사를 통해 서사를 전달하는 음악도 분명 존재하지만, 소리의 음향적, 구조

적, 수행적 관계만을 구축하는 음악 역시 존재한다. 서사를 전달하는 음악이든 관계를 구축하는 음악이든 특정 시간 안에 소리 재료를 배열하는데, 이 배열의 결과가 바로 음악의 내용이라 불리는 시간이다.

　재료의 배열은 수직과 수평 방향으로 진행된다. 수직은 동시에 어떤 소리들이 함께 울리느냐의 문제고, 수평은 그 소리들이 시간을 따라 어떻게 전개되는가의 문제다. 이렇게 수직과 수평 방향의 시간 안에 재료를 배열하며 관계 구조를 만드는 일련의 작업을 시간 구성이라 할 수 있다.

　시간 구성은 한눈에 볼 수 없는 특정 길이의 시간을 볼 수 있는 것으로 만드는 일종의 관념적 장치다. 시간 안에 배열된 재료들은 들린 즉시 사라진다. 희미한 관계 구조 안에서 흐르는 시간 속 재료들은 정보로 작동하기 전에 구심점을 잃고 흩어지기 십상이다. 물론 단단하게 짜인 구조가 버티고 있더라도 재료들이 정보로 판독되지 못한 채 흩어지는 것 같은 착시를 일으키기도 한다. 시간 구조가 작동했는가 작동하지 못했는가는, 구조의 짜임 문제뿐 아니라, 구조를 읽으려는 의지의 문제와도 연결되기 때문이다. 구조가 복잡하다면, 그 복잡한 구조를 읽기 위한 더 큰 의지가 필요하다. 구조가 희미하다면,

그 희미한 구조를 읽기 위한 더 큰 의지가 필요하다. 한편, 들리는 즉시 읽히는 구조가 바람직하다고 말하기도 어렵다. 새로운 실험이 없다는 의미일 수 있다.

수행적 시간

퍼포먼스에서 시간은 종종 수행하는 신체에 의해 결정된다. 이러한 수행적 시간은 특히 태스크 기반 작품에서 두드러진다. 조지 브레히트의 「드립 뮤직」(Drip Music, 1959~62년)은 수행이 작품의 전개와 러닝타임을 결정한다. 촬영의 기술적 조건이 시간 구조에 반영되는 구조주의 영화에서는 기계와 기술이 일종의 수행자 역할을 맡으며 시간을 운용한다. 마이클 스노의 「파장」(Wavelength, 1967년)에서 시간은 카메라와 음향 장치의 작동에 근거하여 흐른다. 한편, 관객이 감상 순서와 시간을 결정하는 설치 작업에서는, 공간을 따라 이동하는 관람 궤적이 곧 시간을 수행한다. 리처드 세라의 「회전하는 타원」(Torqued Ellipses) 시리즈, 혹은 피에르 위그의 「미간지」(Untilled, 2011~2년)에서 시간은 그 길이와 흐름이 관람자에 의해 여러 방향으로 재정립된다. 수행적 시간은 관념적 시간처럼 시계 침에서 자유롭지 않고, 그렇다고 구성적 시간처럼 사라지는 시간을 구조를

통해 붙잡으려 애쓰지도 않는다. 대신 곧 사라져 버릴 사건이 발생하는 그 순간 혹은 그 순간의 변화나 지속에 집중한다.

관념적, 구성적, 수행적 시간

관념적, 구성적, 수행적 시간은, 분리된 채 섞이지 않는 이질적 독립체가 아니라 그때그때 모습을 유연하게 바꾸는 하나의 몸체와 같다.

질서와 정보

시간은 어떻게 흐를까? 과거에서 미래로 갈수록 엔트로피는 높아진다. 엔트로피가 높다는 것은 질서가 낮다는 것을 의미한다. 정보학자 클로드 섀넌은 무질서 상태에 더 많은 정보가 있다고 말한다. 정리하면, 시간은 질서가 낮아지는 방향으로, 혹은 정보가 많아지는 방향으로 흐른다.

예술에서 시간은 어떻게 흐를까? 예술 안에서의 질서는 생각보다 복잡하다. 불투명해 보이는 표면 아래서 즉각적으로 인지되지 않은 채 작동하는 질서가 존재하기 때문이다. 정지된 '이미지'가 아니라 흐르는 '듀레이션'(duration) 속 질서는 특히 더 알아채기 어렵다. 시

간에 부여된 질서는, 흐른 즉시 사라지는 시간을 기억 속에 능동적으로 저장하여 이를 다시 관념적으로 재구성하는 과정을 거친 후에, 비로소 인지할 수 있다. 듀레이션을 구성하는 작업은, 사라져 버릴 특정 미래의 시간을 질서를 이용해 특정 구조로 묶어 내는 작업이다. 구성되어 흐르는 시간을 경험하며 그 질서를 읽는 것이 시간 예술 감상의 묘미다. 아도르노는 이러한 감상 방식을 '구조적 청취'라 불렀다. 여기서 질서는 시간과 정보의 관계 체계다. 관계 체계는 엄격할 수도 있지만, 케이지의 '비결정성'(indeterminacy)을 포함하는 유연한 것일 수도 있다.

시간이 흐르는 양태는 정보 관계의 구성(창작자)뿐 아니라 인식(감상자)에 의해서도 결정된다. 할리우드 영화에서 시간은 '순삭'하고, 누벨바그 영화에서 시간은 "경첩에서 빠져나온"[2] 듯 방향과 속도가 불규칙하며, 하나의 원리로 증식을 지속하는 트리샤 브라운의 「축적」(Accumulation, 1971년)에서 시간은 정지한 듯 느리다. 시간은 대개 정보 관계를 이해하지 못할 때 느리게 흐르고, 정보 관계를 인지할 때 빠르게 흐르며, 더 이상 인지할 정보 관계가 없다고 느끼면 다시 느리게 흐른다. 물론, 더 이상 인지할 정보 관계가 없다고 느껴지는 것은 대부분 착시다.

재료

시간 예술에서 시간 위에 배열될 수 있는 재료는 무궁무진하다. 빛, 색, 형태, 소리, 신체, 물질, 운동 등을 포함한 '감각 재료'에서부터, 도구, 기계 장비, 신체에 집적된 수행 능력, 기술의 시대성 등을 포함한 '기술 재료', 장르별, 시대별로 관습화되고 지식화된 형식을 포함한 '형식 재료', 창작, 수행, 기술, 운영, 관람 등을 포함한 '역할 재료', 역사, 문화, 의미, 내용 등을 포함한 '맥락 재료', 주제, 질문, 가정, 등을 포함한 '사유 재료'까지. 시간 안에서 변화하는 어떠한 정보도 시간 예술의 재료가 될 수 있다.

안과 밖

미술은 재현의 전통을 딛고 있고, 영화는 서사의 전통을 딛고 있다. 시간을 흘리는 기술을 주로 영화에서 배운 미술의 시간 기반 설치는 종종 재현과 상징에 기반한 서사를 통해 시간을 운영한다. 하지만 서사, 상징, 재현을 사용하지 않은 채 시간 언어를 구사하는 시간 기반 설치도 존재한다. 따라서 혹여 영상에서 파이프처럼 보이는 무언가를 발견했더라도 그것이 파이프라고 속단해서는 안 된다. 또한 단순하게 표현된 점, 선, 면, 색이 초월이

나 숭고와 같은 다른 정신적인 무언가를 표상한다고 단
정하지 않는 편이 좋다.

반면, 음악은 시간 구성의 전통을 딛고 있다. 시간 구
성에서 재료 선택과 관계 전개는 구조 자체의 내부 논리
를 최우선으로 한다. 하지만 외부에서 유입된 논리를 바
탕으로 견고하게 구성되는 음악 역시 가능하다. 반복,
대조, 발전, 회귀 등 기본적인 음악의 구성 어법은 애초
에 자연에서 발견되는 변화와 순환의 운동성을 참고한
것이다. 그 외에도 우리가 음악적이라고 부르는 많은 것
들은 음악을 둘러싼 세계와 무관하지 않다.

근본적으로 음악에 안과 밖은 존재하지 않는다. 음
악뿐 아니라 예술에 안과 밖이란 없다.

기록

한눈에 볼 수 없고 보는 즉시 사라지는 시간을 다루는
예술에는 기록이 수반된다. 구전되었다고 해서 기록이
부재한다고 단정해서는 안 된다. 몸에 기록되었을 것이
다. 즉흥 수행이라고 해서 기록이 부재한다고 단정해서
도 안 된다. 마음에 기록되었을 것이다. 기록이 완전히
부재한 수행도 물론 가능하다. 하지만 나는 그런 수행에
큰 흥미를 느끼지 못한다. 감상하는 동안 시간 안에 새

겨진 창작자의 사유를 읽고 싶기 때문이다. 어떤 재료를 선택하느냐에 따라 기록의 방식과 순서와 유연성은 차이를 보일 수 있다. 하지만 재료가 무엇이든 시간 예술에서 사유와 수행과 기록은 궁극적으로는 한 덩어리로 붙어 있다.

듀레이션

시간 예술에서 시간은 여러 가지 매체를 타고 흐른다. 신체 혹은 기계, 라이브 퍼포먼스 혹은 시간 기반 설치, 블랙박스 혹은 화이트 큐브, 서사 혹은 시간 구조. 하지만 시간 예술에서 시간이 어떤 매체를 타고 흐르는가보다 더 중요한 것은, 작동 길이 즉 듀레이션이 있다는 사실이다. 듀레이션은 변화의 조건이고 변화는 시간이 흐르는 원인이다. 듀레이션이 존재하지 않는 예술에서 시간은 관념적으로만 소비된다. 시간에 관해 본격적으로 사유하려면 시간을 관념으로 흘리는 것만으로는 부족하다. 시간을 계획하고, 운영하고, 경험할 때, 관념만으로는 불가능했던 관찰과 발견이 가능해진다. 시간을 관념적으로만 소비할 때, 그것은 시간을 해방시키기보다 오히려 낭만화된 혹은 신화화된 상태로 박제한다.

시간 기반 설치

시간 기반 설치는 기록된(될) 시간 위에 어떤 정보든 재료로 배열하되 그 어떤 재료도 다른 재료의 배경이 되지 않는 배열 방식을 연구하는 매체를 지칭한다. '비디오'와 '필름'은 특정 물질이나 기술에 종속될 뿐 아니라 현재 시점에서는 거의 허상에 가까운 용어가 되었다. '영상'은 이미지 외 다른 재료를 배제한다. '무빙 이미지'는 이미지와 움직임에만 집중한다. '오디오-비주얼' 역시 시간 위에 배열할 수 있는 재료가 소리와 이미지에 한정되지 않는다는 점을 간과한다.

동시

카타리나 그로세는 한 인터뷰에서 글은 선형적이며 그런 이유로 처음 페인팅을 시작했을 때 글을 읽지 않았다고 말한 바 있다.[3] 이 인터뷰를 처음 보았을 때, '선형'에 대립하는 개념으로 '동시'를 떠올렸다. 그리고 감각 정보에 따른 동시성의 차이가 궁금해졌다. 당시에는 여러 글을 동시에 읽기는 거의 불가능하고, 여러 형태를 동시에 자세히 보기도 쉽지 않지만, 여러 소리를 동시에 듣기는 가능하다고 생각했던 것 같다.

소리를 재료로 하면 상대적으로 정교한 동시를 목표

하고 또 실현할 수 있다. 다르게 말하면 미세한 시차로
도 동시 구현을 적나라하게 실패할 수 있다. 서양 음악
은 한동안(어쩌면 지금까지도) 예민한 동시 구현을 연
주의 미덕으로 여겼(긴)다. 그렇다고 동시가 완벽하게
구현되었다는 사실이 아름다운 음악을 보장하지는 않
는다. 동시에 울린 소리의 결과값을 판단하는 꽤 구체적
인 기준이 책정되어 있고, 이를 충족할 때만 아름다운
동시가 성취된다. 조화와 충돌의 정의는 지역과 문화,
시대에 따라 변동하므로, 멀리서 보면 그 의미가 열려
있는 듯 보이지만, 언제이든 어디이든 뾰족한 지금-여
기에서 선호되는 감각은 다분히 폐쇄적이다. 결국 음악
에서의 동시 감각은 꽤 까다로운 것이 되었다.

　　하지만 문득 동시는 어쩌면 그보다 훨씬 더 복잡한
것일 수도 있겠다는 생각이 들었다. 텍스트나 형태와는
달리 여러 소리를 동시에 들을 수 있다는 말은 사실일까?
반복 청취와 분석을 통해 사후적으로 동시를 인지한 것
은 아니었을까? 사후적으로 인지한 동시는 동시가 아
닌가?

물리적 동시

움직임은 소리와 이미지를 생산하고, 소리와 이미지는 정동을 발생시킨다. 보이는 것이 진짜라 믿게 하고 싶은 만화 영화에서는, 미키마우스가 계단을 오르는 발걸음에 맞춰 소리를 상행시키는 것과 같이, 이미지와 소리와 정동을 짝짓는다. 이런 기법을 '미키마우징'이라 부른다. 미키마우징은 대표적인 동시 기술 중 하나다. 만화 영화가 아니더라도 이미지의 변화에 상응하도록 소리를 움직이거나 장면이 전환되는 순간에 맞춰 특정 소리를 넣을 때, 나는 이를 모두 미키마우징이라 부른다. 미키마우징에 의해 인위적으로 생성되는 물리적 동시는, 부정하기 어려울 정도로 만족감을 충족시킨다.

미키마우징은 다수의 사건을 타임라인 위에서 수직으로 일치시키며 동시를 구현한다. 하지만 동시는 반드시 수직만의 문제는 아니다. 언젠가 안무가 조형준은 "동시란 순간보다는 지속의 문제"라 말했다. 동시는 여러 층위로 겹친 시간들을 수직으로 지각할 때 인식되지만, 그의 말대로 동시는 흐르는 시간을 수평적으로 예민하게 운용하며 달성된다.

비물리적 동시

동시는 종종 비동시적으로 구현된다. 이는 수직과 수평만으로는 설명할 수 없는 동시다. 예를 들어, 산재된 정보를 비동시적으로 숙지한 후 이를 연결하여 하나의 통합된 그림을 그려 내는 데 성공할 때, 나는 동시 감각을 느낀다.

오메르 파스트의 「캐스팅」(The Casting, 2007년)은 인터뷰어와 인터뷰이의 대화 형식을 골조로 한다. 인터뷰이는 실제 경험한 것과 상상한 것을 이야기한다. 이 두 가지 다른 이야기는 각각 짧은 조각으로 잘려 하나의 타임라인에 재배열된다. 재배열된 이야기는 소리로만 언뜻 들으면 마치 한 편의 이야기처럼 들린다. 소리는 다시 두 가지 방식의 이미지로 분화된다. 먼저 인터뷰이와 인터뷰어의 얼굴 이미지가 두 개의 스크린에 분리 투사된다. 거칠게 잘리며 연속하는 얼굴 이미지는 '편집' 즉 불연속이라는 영상 매체의 전형적 언어를 노출한다. 그리고 인터뷰이와 인터뷰어의 얼굴이 투사된 스크린의 뒷면에는 이야기 속 내용을 묘사하는 장면 이미지가 투사된다. 울퉁불퉁하게 연결된 장면 이미지들은, 두 개의 이질적 서사가 중첩되었음을 명징하게 선언한다. 이미지들을 스크린의 앞뒤로 동기화 투사하기 때문에 총

네 개의 스크린은 동시에 볼 수 없다. 「캐스팅」은 서사를 편집하는 방식도, 그 서사를 감상하는 방식도, 강력하게 비동시를 지향한다. 감상을 시작할 때 느껴지는 혼란을 조금만 인내하며 찬찬히 흐름을 따라가다 보면 어느새 비동시로 배열된 두 가지 다른 서사를 동시적으로 지각하여 구분하고 또 재구성하게 되는 순간이 도래한다.

텍스처

텍스처(texture)는 선을 전제한다. 음악에서 텍스처는 선율을 조직하는 방식이자 결과적으로 발생하는 음향을 지칭한다. 하나의 선율로 흐르는 조직을 모노포니(monophony)로, 다수의 선율이 어느 정도 독립성을 유지하며 흐르는 조직을 폴리포니(polyphony)로, 하나의 선율이 다른 여러 선율을 종속하며 흐르는 조직을 호모포니(homophony)로, 그리고 기본적으로 같은 선율이 조금씩 다른 모양새로 흐르는 조직을 헤테로포니(heterophony)로 분류한다.

폴리포니

서유럽에서 동시 감각은 폴리포니의 등장과 함께 본격적으로 발달했다. 초기 폴리포니는 한 선율을 구성하는

음과 같은 간격으로 떨어진 음을 그 선율 위에 하나씩 쌓는 것에서 출발했다. 이후 다른 간격의 음, 다른 길이의 음, 다른 내용의 가사, 다른 언어의 가사를 수반한 이질적 선율들을 쌓았고, 어느 순간 라틴 성가에 프랑스 세속 노래를 얹어 부르기에 이르렀다. 유사하거나 차이가 큰 소리들이 동시에 생성하는 다양한 소리값을 경험하는 동안, 중세 음악인들의 동시 감각 역시 예민해졌으리라 예상할 수 있다. 이 시기에 박자와 리듬뿐 아니라 화음 개념이 서서히 정립되면서 동시 발생하는 소리 간 어울림에 관한 취향 역시 구체화됐고, 자연스럽게 소리의 수직적 원리가 확립됐으며, 음악의 체계 또한 진화했다. 이후의 폴리포니는 이질성보다는 통일성을 추구하는 방향으로 이행했다.

폴리포니의 역사는 1천여 년에 걸쳐 전개되었고 따라서 폴리포니의 유형과 형식을 한마디로 정리하기는 어렵다. 한 음 위에 다른 한 음을 쌓던 '점 대 점'(point against point)이 5성부 푸가로 발전하는 동안 다양한 기술들이 등장했지만, 이를 몇 가지로 압축한다면 '병행', '모방', '응답'이라고 할 수 있을 것 같다. 병행은 함께 움직이는 기술이며, 동일하게 움직이는 것뿐 아니라 확대하고 축소하고 역행하고 반행하며 움직이는 것을 포함

한다. 모방은 성부 간 위아래로 또는 흐름 간 앞뒤로 반복하는 기술이며, 이때 반복은 어떻게든 변화를 꾀한다. 응답은 대조를 만들어 주고받는 기술로, 주제와 응답, 솔로와 합창 등 여러 양상으로 확장된다. 병행, 모방, 응답은 서로의 영역을 침투하며, 체계적 통일성을 유지하는 가운데 점점 더 복잡하게 분화되었다.

푸가

폴리포니의 어법은 푸가와 함께 그 복잡성의 절정에 도달했다. 푸가란 엄격한 규칙을 통해 선율을 모방하면서 다성부 안에 입체적 선율을 조직하는 방식, 또는 그 방식으로 작곡된 악곡을 뜻한다. 각 성부의 독립성을 유지하면서 제한된 규칙하에 선율을 반복하고 또 변화를 모색하는 동시에 여러 성부가 함께 울릴 때의 어울림까지 유지해야 하는 푸가를 작곡하는 것은 매우 정밀하고 정확한 사고를 필요로 한다.

나에게 푸가는 J. S. 바흐의 동의어에 가깝다. 평균율 클라비어 곡집 총 두 권에 걸쳐 스물네 개 장조와 단조별로 푸가를 각 두 편씩 작곡하고 그 이외에도 다른 무수한 푸가를 작곡했던 바흐는, 후기작 「푸가의 기법」 (The Art of the Fugue)에서 하나의 주제를 대략 스무

개의 푸가 작법으로 변주하면서, 푸가의 어법이 어디까지 실험될 수 있는지 탐색했다. 「푸가의 기법」을 들을 때마다, 나는 형식 실험이 얼마큼 집요할 수 있는지 반추한다.

에피소드

푸가에서 '주제'라 불리는 선율은 그 곡을 직조하는 단서이며 또 구체적 재료다. 보통 푸가는 주제를 소개하는 제시부, 두세 번에 걸쳐 이 주제를 재등장시키는 전개부, 그리고 주제를 마무리하는 종결부로 구성된다. 제시부, 전개부, 종결부의 사이는 간주부로 연결된다. 간주부 또는 에피소드는 연결 기능을 수행하는 동시에 변화를 도모하는 역할을 맡는다. 주로 제시부에 소개된 주제 선율의 조성과 전개부에서 변화된 조성 사이를 매개하되, 주제에서 사용된 음형을 제시부나 전개부보다는 완화된 규칙하에서 해체하고 재조합하며 변형한다.

동시 감각

푸가의 정점과 맞물려 확립된 호모포니는 소리의 수직적 동시 감각을 근거로 수평적 흐름까지 주도하는 강력한 문법을 구축했다. 화성 체계 안에서 보다 뾰족해진

동시 감각은 여러 가지 다른 음악적 어울림을 결정하는 구심점으로 작동했다. 하지만 호모포니의 근간을 이루는 조성 체계는 19세기 이후 흔들리기 시작했고 20세기에 이르러 무너졌다. 조성이라는 강력한 보편 체계가 사라지고 난 뒤 작곡가들은 새롭고 독자적인 체계를 직접 만들어야 했다. 각각의 체계들은 공통분모를 찾기 힘들 정도로 분화되었고, 우연인지 필연인지, 작곡의 논리 체계는 점차 더 복잡해지는 양상을 보였다. 결과적으로 발생하는 소리 역시 복잡하게 얽힌 덩어리처럼 형체를 구분하기 어려워졌다. 악보에 정교한 박자표와 음표로 시간을 명확히 규격화했더라도 악보를 직접 보지 않은 상태에서 직관적으로 그 규격을 빠르게 인지하기는 쉽지 않다. 이와 함께 동시 개념 역시 감각만으로 따라잡기 어려운 어떤 것으로 변모한 듯하다.

덩어리

나는 시대마다 그 시대 특유의 감각이라는 것이 있다고 믿는다. 학문적으로 규명되기 이전, 언어로 구체화되기 이전, 모두가 동감할 정도로 공공연해지기 이전부터, 시대의 감각은 이곳저곳에서 마치 징후처럼 나타난다. 동시대의 감각 역시 이미 여기저기 흔적을 남겨 두었다.

내가 그 흔적들을 제대로 추적했다면, 동시대적 감각은 덩어리적인 것이라 짐작한다. 덩어리적 감각은 비위계적 관계를 지향한다. 덩어리적 감각은 우리가 주변적이라 생각하던 것들을 내부로 흡수한다. 덩어리적 감각은 한 방향이 아니라 여러 방향으로 운동한다. 그렇다고 무작위적인 방향으로 운동하는 것은 아니다. 덩어리적 감각은 선형적 감각이 능숙하게 만들어 내는 환영에는 관심이 없다. 덩어리적 감각은 이야기를 생산하지 않는다. 덩어리적 감각은 선형적 감각보다 강도 높은 독해를 요구한다.

선

음악은 선율에서 출발했다. 선율은 지금껏 음악에서 주인공으로 행세했고 실제로 그렇게 작동했다. 때때로 한 음악을 대표하는 얼굴이 되기도 했다. 하지만 선율을 흐리며 동시대에 새롭게 등장한 덩어리적 음향은, 선율이 최근까지 음악사에서 누렸던 지위와 역할을 되돌아보게 한다. 분명 다수의 소리가 함께 울렸는데 하나의 선으로 들린다면 그 이유는 무엇일까? 그건 아마도 소리 사이에 부여된 위계 관계 때문이었을 것이다. 나는 선율보다 하위 위계에서 작동하던 다른 것들에 관해 다시 생

각했다. 전경화된 선율이 음악의 표면에서 주요한 임무를 수행했음은 사실이지만, 사실상 새로운 음악을 촉발해 온 수많은 계기는 오랜 시간 동안 선율 아래 가려져 있던 다른 것들이었다는 의심이 들기 시작했다.

의심의 첫 번째 동기는 푸가의 에피소드다. 푸가는 다성적 성부 안에서 그 성부를 바꿔 가며 주제 선율을 지속적으로 반복함으로써 두꺼운 조직 안에 입체적으로 재인식되는 선율 구조를 직조한다. 주제가 반복된다는 사실을 명확히 드러내기 위해서는 주제가 원형 그대로 보존되어야 효과적이겠지만, 주제가 매번 원형 그대로만 반복된다면 곧 지루해질 것이다. 원형을 보존하면서 미묘한 변화를 주기 위해 푸가의 주제는 종종 다른 조로 전조되어 반복되었다. 한 조에서 다른 조로 단번에 옮길 수 있다면 얼마나 편리할까? 하지만 1층에서 2층으로 올라가려면 계단을 한 걸음씩 밟으며 이동해야 하듯, 전조하기 위해서도 일종의 길을 밟아야 한다. 푸가에서는 에피소드가 길 찾기를 담당했다. 에피소드는 다성부 간 동시적 어울림을 거스르지 않으면서 한 조에서 다른 조로 자연스럽게 유동하는 다양한 길을 발굴하기 위해, 주제의 일부를 해체, 재조합, 변형, 운동하는 방식을 탐색했다. 예컨대 음형을 유지한 채 한 음씩 내려가

거나 성부끼리 유사한 음형을 주고받는 등 색채와 두께에 변화를 주며 한 조에서 다른 조로 옮기는 다양한 화성적 실험을 전개했다. 에피소드는 언뜻 부속에 불과해 보인다. 하지만 에피소드가 일군 이 실험들이 실상 폴리포니에서 호모포니로의 이행을 촉진하는 결정적 계기가 된 것은 아니었을까?

두 번째 동기는 모차르트 후기 피아노 협주곡이다. 텔레비전 교육 프로그램으로 방영된「모차르트는 어떻게 형편없는 작곡가가 되었나?」(How Mozart Became a Bad Composer, 1968년)에서 글렌 굴드는 모차르트의 후기 피아노 협주곡 중 하나인 24번을 혹평한다. 이 곡이 단지 이런저런 메모들을 엮어 목표 없는 진행을 반복하면서 시간을 낭비한다는 것이다. 그는 방송 일주일 전 공개된 한 인터뷰에서 심지어 모차르트가 너무 일찍 사망한 것이 아니라 오히려 늦게 사망했다는[4] 말을 서슴지 않았다. 그 곡을 작곡한 본인도 아니면서 괜한 상처를 입은 나는, 이 곡이 정말 그렇게까지 형편없는지 직접 확인해 보기로 결심했다. 악보를 보며 곡을 분석하고 다른 분석 자료들도 함께 살폈다. 하지만 이 곡이 명작인지 졸작인지는 결국 결론 내지 않았다. 이를 밝히는 것보다 더 흥미로운 것을 발견했기 때문이다. 나는 이

곡에 일반적인 소나타 형식보다 더 많은 주제 선율이 등장한다고 분석했는데, 이에 대해 문석민 작곡가는 주제가 아닌 것을 주제로 분석하는 것은 숙련되지 않은 분석자가 범하는 흔한 오류라는 점을 먼저 지적했다. 이 지적과 함께, 나의 질문은 새로운 국면으로 접어들었다. 숙련되지 않은 분석자들은 주제가 아닌 것을 왜 주제로 오인하는 것일까? 아마도 내가 주제로 잘못 분석한 부분은 소나타 형식상 주제와 주제를 잇는 혹은 주제와 종지를 잇는 연결구였을 것이다. 즉 연결에 매진 중인 기능적 구절이 주제로 오인될 만큼 아름다웠다는 의미다. 푸가의 에피소드와 유사하게 소나타의 연결구 역시 주제와 완전히 무관한 재료를 사용하지는 않는다. 이런 상념들을 연결해, 주제 선율을 이루는 구성체들이 분리, 변형되어 독자적 아름다움을 획득한 것이라 바꿔 생각하고 나니, 문득 이전 시대와 사뭇 달라진 베토벤의 발전부가 떠올랐다. 우연인지 모르겠으나 이 곡은 베토벤이 극찬했다고 알려져 있다. 굴드에게 시간 낭비에 불과한 중얼거림으로 보였던 바로 그 지점에서, 베토벤은 모종의 미래적 가능성을 발견한 것은 아니었을까?

세 번째 동기는 쇼팽의 발라드이다. 몇 년 전 쇼팽 발라드 4번을 아주 오랜만에 감상하며, 시작하는 순간부

터 끝나는 순간까지 단 한 번도 끊기지 않는 하나의 선을 보는 듯한 느낌을 받은 적이 있다. 음악에서 시작부터 끝까지 끊어지지 않는 선이란 짐짓 당연해 보이지만, 엄격한 화성 체계 안에서 작곡된 음악에서 이는 당연하지만은 않은 이야기일 수 있다. 화성 음악은 주와 부를 전제한다. 쇼팽 이전의 화성 음악, 즉 화성 체계가 확립 중이던 고전 시대의 음악은 기본적으로 주와 부를 명확히 구분했다. 수직적으로는 선율과 반주를 구분하고, 수평적으로는 주제구와 연결구와 종지구를 분리했다. 주제구는 다시 제1주제와 제2주제로 분리되었다. 그리고 그 안에서도 지속적으로 수평적 흐름상의 변화를 모색했다. 왼손에서 반주 패턴이 사용됐다면 지루해지기 전에 오른손이 밀집된 음형을 받는다거나, 선율이 등장했다면 곧 두꺼운 화음이 등장하는 식이다. 구분된 구간을 지날 때마다 선은 더 진해지거나 여려지는 등 태세를 전환한다. 처음부터 끝까지 긴 선으로 매끄럽게 연결된다는 것은 곡의 구조상 수평적 구간 분할이 확실하지 않다는 말일 수 있고, 구간 분할이 확실하지 않다는 것은 수평적인 주와 부의 경계가 희미해진 상태를 의미할 수 있다. 주와 부의 경계가 뭉툭하다는 것은, 화성적으로 다채로운 변화를 추구하며 호모포니의 정점을 찍고 있는

듯 보였던 쇼팽의 음악 내부에서 이미 호모포니의 균열을 예견하고 있었다는 의미는 아닐까?

서사

서사란 무엇일까? 서사가 무엇이길래, 서사 없는 작품을 감상 중인 관객들이 서사를 찾지 못해 번뇌하고, 심지어 가끔은 존재하지 않는 서사를 찾아내고야 마는 것일까?

여기서의 서사는 원인과 결과, 혹은 인물의 감정, 혹은 이야기나 메시지에 가깝다. 서사의 사전적 의미는 '일련의 사건에 관한 기술'로 정리할 수 있으며, 이는 이야기보다는 조금 포괄적인 개념으로 보인다. 폴 리쾨르의 관점은 조금 더 유연하다. 리쾨르에게 서사란, 세계(prefiguration)에 관한 이해를 내적 규칙에 의해 조직화(configuration)하는 탐구며, 이것은 독자에 의해 재조직화(reconfiguration)될 때 비로소 완성된다.[5] 존재하지 않는 서사를 찾아내는 관객에게도, 가사도 이야기도 없이 형식과 번호로 이름 지어지는 절대 음악의 관념적 시간 구조 역시 서사라 부르기에 충분하다 믿는 나에게도, 큰 의심을 남기지 않을 만큼 충분히 넓은 시각이다.

나는 무엇에 관해 알고 싶을 때, 그것을 구성하는 부

분들로 쪼개 보는 버릇이 있다. 서사가 무엇인지 알아보기 위해 서사를 구성하는 요소들을 '세계', '인식', '선택', '관계', '해석', '조직/재구성', '로직/일관성', '순서', '기술', '총체/완결성/응집성', '소통', '재조직', '내적 대화'로 분해해 보았다. 그리고 이 모든 단어들의 공통분모가 될 만한 최소 단위를 '사건'으로 상정했다. 하나처럼 보이는 사건도 개념적으로는 여러 개의 작은 '장면'으로 쪼갤 수 있다. 장면은 다시 (발생과 순서를 가시화하는) 행위, (의견을 표면화하는 기호로서의) 텍스트, (지각 정보로서의) 감각으로 분리할 수 있다. 감각은 또다시 시각, 청각, 변화 감각으로 나눌 수 있다.

　서사란 결국 연쇄적으로 분화되는 층위와 각 층위의 구성체들이 맺는 유기적인 관계망이라고 할 수 있지 않을까? 이야기나 메시지와 같이 좁은 의미의 서사는 선에 가깝지만, 수직적 층위와 수평적 흐름 안에 조직되는 정보 관계와 같이 넓은 의미의 서사는 덩어리에 가깝다.

연습

피아노 연주를 위한 연습 과정에서, 연주하기 어려운 소절을 잘라 내 오른손과 왼손을 분리하고, 이를 다시 주요음과 부차음으로 분해해 더 작은 음형으로 조각낸 후,

각각의 속도를 느리고 빠르게 변형하거나, 각각의 리듬을 점음표와 셋잇단음표로 변형하거나, 각각의 주법을 스타카토와 레가토로 변형, 연주하면서 근육을 훈련하는 방법을 '부분 연습'이라 부른다. 부분 연습을 반복 실행한 후 본래 악보대로 연주하면 그 소절을 이전보다 더 능란하게 연주할 수 있다. 소절을 분해한 조각을 원곡과 다른 환경에서 수행하는 동안 근육도 단련되었지만, 음악적 내용 역시 자연스럽게 체득되었던 것 같다. 기술적 어려움에 봉착할 때마다 부분 연습으로 돌파했던 나는, 피아노 연주를 그만둔 지금까지 여전히 부분 연습 중이다.

기술

지속적으로 구사된 기술은 태도가 된다. 연주자에서 창작자로 정체성을 전환한 이후에도 나는 이미 태도로 전환된 연주 기술을 무의식적으로 구사한다. 내가 여전히 구사 중인 태도-기술에는 여러 가지가 있겠지만, 그중에서 가장 자주 구사하는 기술은 아마도 구조적 청취의 기술일 것 같다.

연주는 일종의 청취다. 연주자는 한 음악을 연주하기 위해 그 음악을 귀로 또 머리로 청취한다. 그리고 청취를 통해 음악에 관한 의견을 도출한다. 내려고 하는

소리가 시작하는 소리인지 끝나는 소리인지, 멜로디 소리인지 반주 소리인지, 앞으로 계속 반복 등장할 소리인지 변화를 예고하며 한 번 지나가는 소리인지에 관해 입장을 정리해야 어떤 소리를 내야 하고 그 소리는 어떻게 만들 수 있을지 결정할 수 있으며, 연습을 통해 마침내 그 소리를 낼 수 있다. 작품에 관한 비평적 의견 없이, 연주자는 한 음도 소리 낼 수 없다. 그런 점에서 연주란 비평이기도 하다. 비평적 의견은 작품을 청취하면서 구조적으로 분석하는 동안 다듬어진다. 이렇게 작품을 구조적으로 분석하며 듣는 것을 구조적 청취라 부른다.

구조적 청취의 결과가 작곡가의 생각과 일치하는지는 확인하기 어렵다. 또한 너무도 많은 청취 결과와 해석이 존재한다. 어린 시절 나의 청취 결과는 분명 형편없는 상태였을 것이다. 하지만 어차피 실제 세계와 작품이 조직한 새로운 세계, 그리고 관객이 재조직한 또 다른 세계는 반드시 일치할 필요가 없다. 이 세 가지가 일치해야 한다고 주장한다면, 그것은 예술이 사실을 전달하는 강의와 같다는 말과 다르지 않다.

멀티채널 이미지

최초의 멀티채널 영상 설치라 할 수 있는 「빛과 그림자에 의한 명작」(Ars Magna Lucis et Umbrae, The Great Art of Light and Shadow, 1646년)부터 지금에 이르기까지, 멀티채널 이미지 구성에서 어떤 다양한 실험들이 이루어졌는지 관찰 중이다.

이제까지의 관찰에 근거하면, 먼저, 시간으로 구성된 조각 혹은 환경이 실험되었다. 백남준의 「다다익선」(1988년)이나 「TV 시계」(1963~77년/1991년)는 수많은 채널이 발산하는 이미지가 서로 연관되거나 연관되지 않은 상태로 조각적 공간을 구축한다. 폴 샤리츠의 「동시적 사운드트랙」(Synchronoussoundtrack, 1973~4년)은 세 개의 프로젝션을 연결해 거대한 이미지를 마치 환경처럼 조성한다.

시간으로 움직이는 공간이 실험되었다. 본래 텔레비전에서 방송되었던 에이자리사 아틸라의 초기작 「나/우리, 오케이, 회색」(Me/We, Okay, Grey, 1993년)이 갤러리에서 발표될 때는, 세 개의 연작이 순차적으로 모니터를 바꿔 구동되면서 시간에 따라 변화하는 공간의 동세를 구현한다. 클레멘스 폰 베데마이어의 「소집」(Muster, 2012년)은 한 장소, 세 가지 다른 시간에서 전

개되는, 세 가지 다른 서사를, 세 개의 스크린에 동기화-투사한다. 각 스크린이 등을 맞댄 삼각 구조의 설치 방식은, 한 서사가 종료할 때마다 원형의 동선을 그리며 새로운 시간과 서사로 이동할 것을 요청한다.

서사의 공간감이 실험되었다. 패스트의 「캐스팅」은 앞서 소개했듯 두 서사를 하나의 오디오로 합한 후 화자에 따라 스크린을 두 개로 나누고, 다시 그 뒷면에 다른 관점의 이미지를 투사하면서 서사를 공간적으로 병합하고 또 분할한다. 한편, 2015년 팔레 드 도쿄에 전시된 예스퍼 유스트의 「예속」(Servitudes, 2015년)의 경우 거대한 공간에 여덟 개의 스크린을 상당한 거리를 두고 배치했는데, 스크린 사이를 이동하는 관객은 동일하거나 관련된 소리, 인물, 사물을, 멀리 떨어진 거리로부터 혹은 한참 시간이 흐른 후 기억 속에서 인지하며, 각 스크린 사이의 먼 거리만큼이나 느슨하게 연결된 서사 간 관계성을 추적하게 된다.

이질적 서사의 공통 감각이 실험되었다. 에이미 시겔의 「이력」(Provenance, 2013년)과 「품목 248」(Lot 248, 2013년)은 한 스크린의 앞뒤로 투사된다. 언뜻 이질적으로 보이는 이미지를 연결하는 공통 소재는 두 이미지가 하나의 스크린에 결속되면서 윤곽을 드러낸다.

하룬 파로키의 「노동의 싱글 숏」(Labour in a Single Shot, 2011~4년) 역시 이질적인 화면들을 한 공간에 집합한 다수의 스크린에 동시 투사하며 각각을 관통하는 하나의 이야기를 선명하게 추출한다.

동시와 비동시의 횡단이 실험되었다. 유스트의 「이 이름 없는 스펙터클」(This Nameless Spectacle, 2011년)은 두 개의 긴 이미지가 마주 보는 형태로 투사된다. 두 스크린을 동시에 보는 것이 물리적으로 불가능한 상태는 아니지만, 양쪽으로 투사된 두 이미지를 동시에 보기는 사실상 어렵다. 이때, 관람자는 자연스럽게 선택하게 된다. 눈동자를 계속 운동하며 완벽하진 않더라도 동시를 보려고 노력하거나, 혹은 동시를 포기하거나.

호모포니적 이미지가 실험되었다. 아이작 줄리언의 「플레이타임」(Playtime, 2014년)은 시점을 달리하지만 거의 유사한 하나의 장면을 다수의 스크린을 통해 동시적으로 구현함으로써 몰입 환경을 구축한다.

헤테로포니적 이미지가 실험되었다. 양푸동의 「다섯 번째 밤」(The Fifth Night, 2010년) 역시 하나의 장면을 일곱 개의 다른 지점에서 동시 조명하지만, 그 장면의 크기가 매우 거대하기 때문에 각각의 화면은 장면의 서로 다른 일부만을 포착한다. 따라서 다수의 채널은

일체감을 조성하기보다 같은 장면 안에서의 이질감을 부각한다.

폴리포니적으로 작동하는 성부가 실험되었다. 마클리의 「비디오 4중주」(Video Quartet, 2002년)는 700여 개의 영화 클립을 편집하여 각 채널이 하나의 성부로서 소리와 이미지를 연주하는 4중주이다. 나 역시 종종 멀티채널 스크린을 각각 독립된 성부, 혹은 악기로 상정한다. 「이영우, 안신애, 그리고 엘로디 몰레」(2015년)의 세 화면은 세 가지 다른 리허설 과정에 대응하는 운동성이 독립적인 이미지와 소리의 성부로 작동한다. 「412356」(2020년)의 세 채널은 세 가지 일상적 행위(숨 쉬는 행위, 떨어뜨리는 행위, 문지르는 행위)를 재료로 작곡한 트리오를 구현한다. 「폴리포니의 폴리포니」(Polyphony of Polyphony, 2021년)는 사건에서 분리되어 세 개의 성부로 상정된 '행위', '텍스트', '감각'을 연주한다. 보통 하나의 사건에서 행위, 텍스트, 감각 정보는 분리하기 어려울 정도로 긴밀하게 엮이지만, 「폴리포니의 폴리포니」는 개념적으로 분리한 세 개의 조각에 각각 새로운 뼈와 살을 붙여, 마치 초기 폴리포니가 이질적인 선율을 동시에 노래하듯, 표면적으로 전혀 연관 없어 보이는 세 이야기를 하나로 포개어 동시-구동한다.

감상

시간 예술의 감상은 거대한 나선형으로 진행된다. 여러 번 감상하기가 불가능한 시간 예술 작품도 있지만, 가능만 하다면 시간 예술은 다수의 감상을 통해 보다 더 완결된 구조적 청취에 도달할 수 있다. 어느 정도 독해를 마치고 작품을 다시 보고 들으면 이전에 감각하지 못한 새로운 정보들이 감지된다. 새로운 정보는 기억과 독해를 수정한다. 다수의 감상을 통해 수많은 비동시가 동시로 중첩되기를 반복하는 동안, 감상은 회전하며 전진한다.

창작

시간 예술의 창작 또한 거대한 나선형으로 진행된다. 창작의 골자가 되는 사유는 수행의 반복으로 다듬어진다. 무언가를 이전과 똑같이 반복하기는 불가능하다. 반복은 변화를 전제하고 그런 점에서 반복과 변화는 늘 한 몸이다. 따라서 반복은 태생적으로 동질 감각과 이질 감각을 중첩한다. 반복은 과거와 현재와 미래 사이의 공통과 차이를 끊임없이 갱신하는 과정이다. 형태가 바뀌는 반복을 지속적으로 수행하는 동안, 창작은 회전하며 전진한다.

보이지 않는 이미지

영화 「아마데우스」(Amadeus, 1984년)에는 시간 예술과 관련하여 내가 자주 참조하는 두 가지 장면이 나온다. 첫 번째는 모차르트의 작곡 장면이다. 모차르트는 당구대에 엎드려 마치 편지 쓰듯 작곡 중이다. 두 번째는 살리에리의 감상 장면이다. 살리에리는 모차르트의 미발표 신곡 악보를 읽으며 음악의 아름다움에 취해 악보를 떨어뜨린다. 두 장면 모두, 등장인물이 물리적으로 발생하지 않은 소리를 머릿속에서 들을 수 있다고 전제한다. 이때 소리는 어디서 발생했고 또 어떻게 지각되었을까?

폴 파이퍼의 「구현하는 자」(Incarnator, 2018~20년)는 파운드 푸티지와 직접 촬영한 푸티지 등 여러 가지 다른 장면들을 나열한다. 승려-미니어처를 만드는 장면, 승려의 명상 장면, 승려들이 성상을 목욕시키는 장면, 아이돌 가수의 공연 장면, 가수처럼 노래하는 아이의 장면, 아이들의 얼굴을 3D 캡처하는 장면 등이 총 20여 분 길이로 짜여 루프된다. 전체 루프를 한 차례 돌고 났을 때 나는 비로소 각 장면을 관통하는 하나의 '상'이 사후적으로 발현되는 것을 경험했다. 이때 상은 어디서 발생했고 또 어떻게 지각되었을까?

시간 예술의 묘미는 '보이는 이미지'를 통해 '보이지 않는 이미지'를 생산한다는 점이다. 시간 위에 배치된 모든 재료는 보인 즉시 사라진다. 이때 기억이 사라진 순간을 종합하는 기술로 작동한다. 이는 창작이나 수행 뿐 아니라 감상에서도 마찬가지다. 시간 예술의 감상은 관망만으로는 불충분하다. 능동적으로 러닝타임을 소비하면서 감각 재료를 수집하고, 기억하고, 사후에 기억된 이미지 간 관계를 관념적으로 조합하여 보이지 않는 그림을 그려 낼 때, 감상은 비로소 마무리된다.

비(非)동시

외부에서 발생한 자극을 지각하고 저장한 후 사후적으로 독해하는 과정에서 수많은 비동시가 발생한다. 감각 수용 기관이 받아들인 외부 자극이 대뇌에서 편집된 이후 비로소 정보로 지각된다는 점에서, 자극과 지각은 엄밀하게 비동시다. 여러 정보들은 각각 다른 순간에 지각되므로, 각각의 지각은 서로 비동시다. 지각 후 기억에 저장된 정보들이 사후적으로 매개된다는 점에서, 지각과 독해 역시 비동시다. 이 모든 비동시들은 정보가 관념적으로 종합되는 과정에서 동시로 중첩된다.

동시의 길이

동시의 길이는 몇 초일까? 1초일까, 0.1초일까, 그보다 짧을까? 혹은 생각보다 훨씬 더 길고 넓지는 않은가?

동시가 순간이라면, 순간의 길이는 얼마인가? 순간은 지속의 길이인가 상태인가? 수많은 것들이 변하는 가운데 절대로 변하지 않고 유지되는 것이 존재한다면, 그리고 그렇게 변하지 않는 상태를 조각내는 것이 도저히 불가능하다면, 변화 없이 지속되는 그 시간은 하나의 순간인가?

나와 지금과 여기가 동시에 만나는 순간이 현재라면, 현재의 길이는 얼마큼인가? 1초? 하루? 1년? 나의 현재가 오늘일 수도, 올해일 수도 있는 것처럼?

지금-여기

시간 예술은 지금-여기를 인식하는 행위를 통해 창작되고 또 감상된다. 하지만 시간 예술의 지금-여기는 간단하게 한 점에 수렴하지 않는다. 비단 시간 예술에서뿐 아니라, 하나의 점으로 결정된 지금-여기란 본래 어디에도 존재하지 않는다. 현재 인식 중인 지금-여기는 이미 과거이다. 지금-여기는 위치와 운동 방향에 따라 달라진다. 지금-여기는 각자의 거리만큼 흩어진다. 흩어진 지금-여기에서는 순서가 의미 없다.

라이브로 수행하는 현장에서 생성되는 지금-여기는 응축된 과거이다. 현재 무대에서 발생하는 수행에는 리허설이 시작되는 순간부터 그때그때 인식한 지금-여기가 축적되어 있다. 지금-여기는 수많은 다른 지금-여기의 복합체이다. 지금-여기는 셀 수 없이 많은 과거의 시점으로 돌아갔다가 현재로 다시 되돌아오는 무수한 개수의 원형 운동이다. 지금-여기는 유일하면서 유일하지 않다.

촬영 현장에서 눈으로 보는 지금-여기는 허상이다. 지금-여기는 카메라와 마이크 앞에서 살아 움직이는 신체가 아니라, 디지털 신호로 전환되어 모니터와 헤드폰으로 발산되는 기계적 이미지와 소리다. 몸과 모니터 사이에는 미세하지만 물리적인 시차마저 존재한다. 지금-여기에서 보이는 색은 진짜 지금-여기의 색이 아니다. 지금-여기에서 보이는 형상도 진짜 지금-여기의 형상이 아니다. 지금-여기에서 내려지는 것처럼 보이는 감독의 결정은 실상 편집과 후작업이 끝난 후 기계적으로 투사한 빛으로 생성될 미래의 지금-여기에서 발생한다. 지금-여기는 앞과 뒤가 불안정하다. 사전 계획된 앞과 뒤는 촬영 과정에서 또 편집 과정에서 상당 부분 뒤집힌다. 지금-여기는 대개 다수의 테이크로 기록된다. 지금-

여기의 앞과 뒤를 모르는 상태에서, 어떤 테이크를 최종 지금-여기로 선택해야 할지 지금-여기에서 확신할 수 없기에, 이 모든 테이크는 어느 하나 버릴 수 없는 미래의 지금-여기다. 지금-여기는 유일하면서 유일하지 않다.

퍼포먼스와 시간 기반 설치

퍼포먼스와 시간 기반 설치는 서로 다른 시간 언어를 구사한다. 퍼포먼스는 라이브의 시간을 구사하고, 시간 기반 설치는 기록의 시간을 구사한다. 라이브의 지금-여기는 아무리 미리 결정하려 해도 예측 불가능한 상태로 과거를 그때그때 갱신하고, 기록된 지금-여기는 무수한 결정과 비결정이 결국 결정 안에 어느 정도 안착한 상태다.

기록의 시간과 라이브의 시간은 서로 다른 공간 언어를 구사한다. 기록이 구사하는 공간 언어는 면이고, 라이브가 구사하는 공간 언어는 입체다. 면은 공간을 단절하고, 입체는 공간을 통합한다. 면은 수많은 비밀을 만들겠다는 전략이고, 입체는 비밀을 포기하겠다는 선언이다.

퍼포먼스의 감상

퍼포먼스를 감상한다는 것은 무엇인가? 퍼포먼스를 감상한다는 것이 무엇인지 알기 위해서는, 먼저 퍼포먼스에서 무엇을 볼 수 있는지 질문해야 한다. 나는 퍼포먼스에서 무엇을 보는가?

수행의 결과를 감각한다. 조명이 켜질 때 발생하는 빛을 인지하고, 건반을 누를 때 발생하는 소리를 듣고, 신체를 움직일 때 발생하는 이미지를 본다.

수행하는 신체를 관찰한다. 퍼포먼스에서 신체는 구성의 재료이자 실험의 주제이다.

스코어를 읽는다. 스코어를 읽는 것은 선택된 재료를 찾고, 재료 간 관계를 엮고, 시간의 구조를 재구성하며 작가의 머릿속을 들여다보는 것과 같다. 즉 구조적으로 청취하는 것과 같다. 눈으로는 볼 수 없는 그림을 그리는 것과 같다.

퍼포먼스에서 무엇이 보이고 무엇이 보이지 않고, 보이면서 보이지 않는 것은 무엇이며, 보이지 않으면서 보이는 것은 무엇인가?

수행

수행은 움직임의 문제이기도 하지만 궁극적으로는 생각의 문제다. 생각하는 것은 곧 보는 것이다. 물리적 세계로부터 시각 정보를 지각하는 것도 보는 것이지만, 기억하거나 상상하거나 가정하는 동안 머릿속 공간에 이미지를 그리는 것 역시 보는 것이다. 물리적 세계로부터 시각 정보를 지각하여 볼 때, 그리고 생각 속에 이미지를 그려서 볼 때, 이 두 가지 이질적인 보는 행위 안에서 신체는 다르게 반응한다. 이때 발생하는 신체적 변화 역시 나는 춤이라 부르기로 했다.

신체

윌리엄 포사이스의 「어떤 곳도 아니면서 동시에 모든 곳」(Nowhere and Everywhere at the Same Time)에서 일차적 수행자는 매달려 있는 무수한 추이다. 수행자 혹은 관객이 흔들리는 추와 추 사이를 이동하며 추와 함께 수행할 수 있지만, 인체가 없는 상태에서도 안무는 충분히 작동한다. 한편 라이언 갠더의 「나는 내가 기억할 수 있는 의미가 필요하다(보이지 않는 당김)」(I Need Some Meaning I Can Memorise [The Invisible Pull], 2012년)이 설치된 공간에 들어선 관객은 자연 발생한 것인지 인

공적으로 생성된 것인지 구분하기 어려운 바람을 만나게 된다. 설치로 분류되는 이 작품에서 바람을 수행자로 인정한다면, 수행자와 관객이 신체적으로 공동 현존한다는[6] 점에서 이 작품은 퍼포먼스가 된다.

스코어

스코어 읽기는 스코어가 완성되기 전부터 시작된다. 작품을 구상하는 것, 스코어를 조직하는 것, 스코어를 작동시키는 것, 리허설을 반복하는 것, 촬영을 감독하는 것, 영상을 편집하는 것, 작품을 감상하는 것, 모두 스코어를 읽는 것이다. 감상하며 스코어를 읽을 때는 스코어가 작동하여 발생하는 감각 정보를 모두 알아채지 못해도 괜찮지만, 창작하며 스코어를 읽을 때는 스코어가 작동하여 발생하는 감각 정보를 정확하게 인지해야 한다. 그러기 위해서는 스코어를 머리뿐 아니라 몸으로 익혀야한다. 그렇게 했을 때 리허설이나 촬영 현장에서 갑작스럽게 발생하는 상황에 능동적으로 또 유연하게 대응할 수 있다. 리허설과 촬영 현장에서 여러 번 다시 보며 생각을 수정할 충분한 시간을 보장받는 경우가 아니라면 더욱 그렇다. 스코어를 몸으로 익히기 위해서 창작자는 스코어가 실제로 작동하지 않는 동안에도, 즉 물리적 자

극이 발생하지 않는 동안에도, 스코어가 발생시킬 이미지를 수만 번 상상하고 또 실제보다도 더 또렷하게 본다.

다시, 퍼포먼스의 감상

라이브 퍼포먼스를 기록, 편집, 설치, 재생한 것을 퍼포먼스로 감상할 수 있는가?

어쩌면 이 질문은, 라이브 퍼포먼스를 기록, 편집, 설치, 재생한 것을 퍼포먼스로 감상할 수는 없다는 생각을 뒤틀어 표현한 것인지도 모르겠다.

한편 이 질문은, 퍼포먼스의 성립 조건을 흔드는 다른 질문들을 파생시키기도 한다.

인체가 아닌 것도 수행자로 인정할 수 있는가?

퍼포먼스의 시공간이 수행자의 신체로 축소될 수 있는가?

물리적으로 발생하지 않는 자극을 생각만으로 지각할 수 있는가?

만약 이 모든 조건을 함께 충족시킬 수 있다면, 만약에 그렇다면, 퍼포먼스를 기록, 편집, 설치, 재생한 것을 퍼포먼스로 감상할 수 있을지도 모르겠다. 하지만 설령, 이 모든 조건이 충족되더라도 지금-여기에 관한 문제는 여전히 남아 있다.

다시, 지금-여기

지금-여기는 정지해 있지 않다. 지금-여기는 순환 운동한다. 지금-여기는 한 점이 아니다. 지금-여기는 유동하는 길이와 면적과 부피를 가진다. 지금-여기는 지금-여기에만 있지 않다. 지금-여기는 그때-거기에도 존재한다.

헤테로포니

헤테로포니는 동일한 선율이 조금씩 다른 모양새로 흐르는 조직 상태다. 서양의 고전 음악이 폴리포니를 거쳐 호모포니로 이행했다면, 한국을 비롯한 동양의 고전 음악은 기본적으로 헤테로포니였다. 20세기 초 조성이 붕괴한 후 서유럽 음악 언어로 사고하는 작곡가들이 헤테로포니를 드문드문 시도했지만, 이는 여전히 동양의 고전적 헤테로포니와 차이를 보인다. 동양의 헤테로포니는 작곡가가 사전에 심은 계획의 결과이기보다, 연주자들의 판단에 의해 지금-여기에서 출현하는 현상에 가깝다. 한 연주자가 원 선율에 변화를 주면 이질적인 소리가 발생했다가 변화를 끝내면 다시 동일한 소리로 돌아오는데, 이때 발생하는 동질감과 이질감 간 시차는 어느 정도 예측 가능하지만 동시에 충동적이기도 하다. 그런 점에서 신체적이다.

헤테로포니는 어느 순간 음악이 아닌 곳에서 더 자주 목격되는 것 같다. 헤테로포니의 '-포니'는 소리를 의미하지만, 소리를 더 넓은 감각으로 확장시켜도 문제되지 않는다는 생각에 동의한다면, 다양한 시간 예술 작품에서 헤테로포니적 구성을 읽을 수 있다. 예컨대 트리샤 브라운의 「셋 앤 리셋」(Set and Reset, 1983년)의 한 섹션에서는 규정화되기를 거부하며 움직이는 브라운의 동작이 이를 발레의 언어로 재규정한 또 다른 무용가의 동작과 병렬되는데, 같은 동작이, 같은 시공간에서, 다른 퀄리티로 수행된다는 점에서 헤테로포니적이다. 한편, 아너 테레사 더케이르스마커르가 직접 수행하는 「파제」(Fase, 1982년) 역시 보는 관점에 따라 헤테로포니적이다. 동시대 무용가들에게 자주 목격되는 텅 빈 표정, 마치 무한대를 바라보는 듯한 초점으로 수행하는 파트너 무용가의 '무표정'과 더케이르스마커르 특유의 '생각의 표정'이[7] 병치될 때, 춤이 생성하는 환영과 춤이 발생하고 있는 물리적 지금-여기라는 두 가지 다른 시공간이 중첩된다. 내가 만들었던 「어 싯」(A Sit, 2015년)에서 전개되는 두 개의 춤, 이를테면 머릿속에서 완벽하게 전개되는 '원본의 춤'과 그 춤을 상상으로 연습 중인 안무가 권령은의 신체 표면에서 불완전하게 발현되

는 '습관과 반응으로서의 춤' 역시, 일종의 관념적 헤테로포로니다. 한편, 수많은 홍상수의 영화 역시 흥미로운 관념적 헤테로포니를 조직한다. 「다른 나라에서」(2012년)에서는, 매우 유사하지만 결코 양립할 수 없는 세 개의 내러티브가 차례로 나열되는데, 영화를 다 본 후 세 개의 내러티브를 겹쳐서 함께 훑일 때 비로소 각 내러티브에서 결핍된 이야기 조각을 찾아 맞출 수 있다. 비동시적으로 취득한 정보가 인식 속에서 사후적으로 헤테로포니의 감각을 생성하는 것이다.

헤테로크로니

헤테로크로니(heterochrony)는 이종의 시간이 공존하는 상태다. 진화 생물학에서 헤테로크로니는 같은 종 안에서 발생하는 발달 시기나 속도의 차이를 의미하고, 이는 결과적으로 개체의 형태와 행동적 차이를 유발한다. 한편, 미셸 푸코가 제시한 헤테로크로니는 공간 개념에 가깝다. 푸코의 헤테로토피아(heterotopia)는 현실과 양립 불가능해 보이지만 실제로 존재하는 이질적 공간 혹은 '반공간'(contre-espace)을 의미한다. 헤테로토피아의 한 양상인 헤테로크로니는 시간이 독특하게 분할되는 특정 공간을 지칭한다. 이곳에서 시간은 영원하거

나 한시적이다. 예컨대, 박물관이나 도서관과 같이 시간을 정지하여 축적하거나, 극장이나 시장과 같이 특정 기간과 장소에 일시적으로 발생했다 사라지는 공간이 대표적인 헤테로크로니적 헤테로토피아로 분류된다.[8]

진화 생물학의 헤테로크로니는 내가 추적하고 있는 퍼포먼스의 속성을 닮았다. 퍼포먼스에서 실제 구현되는 수행은 스코어가 상상하는 원형과는 늘 미세하게 다른 모양과 밀도와 흐름의 차이를 생성한다. 퍼포먼스가 유일성을 추구한다고 할 때, 유일성은 매 수행마다 발생하는 차이를 지칭한다. 퍼포먼스의 유일성은 반복 불가능성보다는 오히려 반복 가능성에 가깝다. 차이의 유희는 이미 완성된 수행들 사이뿐 아니라 하나의 수행이 완성되는 과정들 사이에서도 발견된다. 리허설은 종종 지루하고 고통스러운 반복 행위라는 오해를 사지만, 리허설은 오히려 어제와 오늘 사이에 발생하는 예민한 차이를 목격하고 또 사유할 흥미진진한 기회다. 이때 차이는, 수행자가 '실행하는 수행'에서 생성되기도 하지만, 그 수행을 관찰하는 '보는 수행'을 통해 생성되기도 한다.

푸코의 헤테로크로니는 시간 예술이 한시적으로 구축하는 시공간을 닮았다. 동시에 미술이 사유해 온 시간과 미술 안에서 내가 실험 중인 음악적 시간 사이의 간

극을 연상시키기도 한다. 미술은 20세기 이후 음악, 무용, 영화, 과학 등 다양한 타 장르를 흡수했고, 이와 함께 실질적인 시간, 즉 듀레이션이 자연스럽게 미술 안으로 들어왔다. 그리고 21세기의 나는 다원예술이라는 시류를 타고 작품을 창작하고 발표할 여러 기회를 얻었다. 그때마다 음악 연주(시간과 수행)를 모국어로 하여 내가 구사하는 시간 언어와 듀레이션 개념이 오랫동안 부재했던 미술이 시간을 재료로 받아들인 이후 주로 구사해 온 시간 언어 사이에서 대립하며 공존하는 이질적 태도를 감지한다. 이러한 헤테로크로니 안에서 나는 이 두 가지 이형적 시간 언어의 차이를 탐구 중이다.

 1. 조선령, 「만일 반복이 가능하다면...」, 박수지·오민 엮음, 『토마』(서울: 작업실유령, 2021년), 31. "들뢰즈는 반복은 그 가장 심층적 차원에서 "미래의 반복"이라고 말한다. 순수 과거, 즉 날짜를 부여받지 않은 일반적 과거란 번도 현재였던 적이 없었던 과거이며, 이는 결국 아직 오지 않은 것, 미래이기 때문이다."에서 마지막 표현 인용, 변형.

 2. 질 들뢰즈(Gilles Deleuze), 「칸트 철학을 요약할 수도 있을 네 개의 시적 경구에 대해」(On Four Poetic Formulas which Might Summarize the Kantian Philosophy), 『칸트의 비판철학』(Kant's Critical Philosophy: The Doctrine of the Faculties, 런던: 애슬론 프레스[The Athlone Press], 1984년), 7.

 3. 카타리나 그로세(Katharina Grosse)의 인터뷰, 「카타리나 그로세: 색의 페인팅 | 아트21 '확장된 놀이'」(Katharina Grosse: Painting with Color | Art21 "Extended Play", https://www.youtube.com/watch?v=HBfPMGS7XPo, 2022년 7월 12일 접속). 그로세는 인터뷰에서 "페인팅을 시작할 무렵, 읽기를 멈췄다. [...]

내가 왜 그랬었는지 이해하기까지 시간이 걸렸다. [...] 언어적 구조는 하나 다음에 다른 하나가 따라 나오는 특정한 순서 체계를 따를 것을 요구한다. 즉, 선적이다. 나는 페인팅이 그러한 선적 구조를 가지지 않는다는 것을 깨달았다."고 말한다.

4. 허버트 잘(Hubert Saal), 「마법사의 귀환」(Return of the Wizard), 『글렌 굴드』(Glenn Gould) 13권 2호(2008년 가을), 52.

5. 폴 리쾨르(Paul Ricœur)의 『시간과 내러티브』(Time and Narrative 1~2, 시카고: 시카고 대학교 출판부, 1984년/1985년)와 마리오 발데스(Mario J. Valdés)가 편집한 『리쾨르 읽기: 생각과 상상』(A Ricoeur Reader: Reflection and Imagination, 토론토: 토론토 대학교 출판부, 1991년) 참고.

6. 에리카 피셔리히테, 『수행성의 미학: 현대예술의 혁명적 전환과 새로운 퍼포먼스 미학』, 김정숙 옮김(서울: 문학과지성사, 2017년), 110.

7. 오민, 『관객과 공연자』(서울: 포켓 페이퍼, 2017년), 7.

8. 미셸 푸코, 『헤테로토피아』, 이상길 옮김(서울: 문학과지성사, 2014년).

오민　　　　　　　　　　　　장피에르 카롱

구성적 해리와
선험적 미학에 관하여

오민　　　　　　　　　　　　요세피네 비크스트룀

퍼포먼스 기술의 변증법

오민　　　　　　　　　　　　앤드루 유러스키

시청각적 '텍스처'
―다원적 장르를 향해―

오민: 「세계를 만들지 않는 방법으로서의 구성적 해리에 관하여: 헨리 플린트와 재정의된 생성 미학」은[1] 물질이 배제된 감각에 관한 사유를 전개한다. 플린트의 '구성적 해리'가 지각에 관한 허무주의에 가깝다는 점을 고려하면 다소 무리한 발상이 될지는 모르겠지만, 구성적 해리와 음악 구성 개념과 관련하여 음악인들이 훈련하는 기술 사이에서 공명하는 모종의 유사점을 인지했다.

오민: 『태스크-댄스와 이벤트-스코어에서의 관계의 실천』에서[1] 논의하는 여러 지점, 예컨대 스코어를 둘러싼 창작자–수행자–관객의 관계, 예술 작품을 절대적인 결정체가 아닌 "가능한 결말의 투사"체로[2] 바라보는 시각, 그리고 "작품의 독해에서 요청되는 객관화"[3] 과정에 관한 관점, "구조적 오브제"(structural object)로서의[4] 예술 작품과 이때 발생하는 새로운 기술 개념 등이 이제까

오민: 『블랙박스와 화이트 큐브 사이』는[1] 확장 영화가 미술 안에 새로운 매체로서 진입하고 스스로 변모하는 과정뿐 아니라 '영화적인 것'에 내재된 특질이 1950~60년대 주요한 미술 실험에 어떻게 기여했는지 서술한다. 그중에서도 영화의 운동성이 화면 밖까지 영향을 미치며 촉발한 새로운 공간 개념과 질문들, 그와 함께 발생한 새로운 종류의 관람성, 그리고 영상 작품 내부에서

음악의 감상은 시간의 흐름과 함께 변하는 순간순간의 물질 감각을 지각하여 기억에 저장한 후 이들을 생각 속에서 종합하는 과정이다. 현실적으로는 음악의 감상 과정뿐 아니라 작곡 과정 역시 비슷하다. 서양 고전 음악의 맥락을 잇는 동시대 음악계에서 신곡을 발표할 때, 작곡가는 대개 공연 사흘 전 시작되는 리허설에서 자신이 만든 음악의 소리를 처음 듣게 된다고 들었다. 물론 지 내가 진행해 온 연구 주제들과 교차하는 것 같아 이 책을 매우 흥미진진하게 읽었다. 여러 주제들이 눈에 들어왔지만, 그중에서도 퍼포먼스에서의 기술 개념이 가장 마음을 끌어당겼는데, 어쩌면 예술 안에서 기술이 어느 순간 낡은 느낌을 풍기는 단어가 돼 버린 것 같다는 우려 때문인지도 모르겠다. 나는 기술에 관한 낡은 생각이 있을 뿐, 기술 자체가 낡은 것이 될 수는 없다는 견지 구성체 간 관계 및 그 조직을 조명하는 관점들이 흥미로웠다. 특히 책에 소개된 앤디 워홀의 「내외부 공간」(Outer and Inner Space, 1965년)은 다채로운 구성체들로 짜인 두꺼운 조직층, 예컨대 두 개의 스크린 사이, 이미지와 발화 사이, 납작함과 깊이 사이, 기록과 라이브 사이, 자의식과 무의식 사이, 공개적인 것과 개인적인 것 사이, 그리고 구획된 시간들 사이에 형성된 수직

컴퓨터로 미리 들을 수 있으리라 생각할 수 있겠지만, 유리잔이나 고무장갑과 같이 비관습적인 악기를 사용하거나, 라헨만 스타일의 확장 주법을 사용하거나, 혹은 연주자들의 자율적 선택이 중요한 비결정 요소를 포함하는 악곡의 경우에는, 컴퓨터가 제시하는 미리듣기는 큰 도움이 되지 않는다. 적어도, 문석민 작곡가와 함께, 숨 쉬거나, 무언가 떨어뜨리거나, 문지르는 소리를 재료를 가지고 있다. 기술 개념이 완전히 부재한 상태에서는 퍼포먼스도, 예술적 실천도 실현 불가능하지 않을까? 새로운 기술은 새로운 수행성을 이끌고, 결국 새로운 예술 오브제를 생산한다고 믿는다.

여러 작곡가, 연주자, 안무가, 무용수와 협업하는 과정에서, 나는 동시대 무용과 음악에서 작동 중인 수많은 다른 종류의 기술들을 발견했다. 그중 가장 흥미를 끈 적, 수평적 구조에 관해 사유하게 한다. 이는 큰 범주에서 현재 나의 연구 주제인, 시간 예술의 재료와 층위, 그리고 그 관계 구조의 문제와도 맞닿는다.

나는 최근 형이나 색, 소리 같은 감각 정보에서부터, 기계나 기술, 다양한 장르와 시대에서 연구된 각종 형식들, 역할과 맥락, 질문이나 사유를 포괄하는 물질적, 비물질적 요소들을 구성 재료로 상정하며, 시간 예술에서

로 작곡한 「412356」(2020년)의 경우에는 그랬다. 리허설의 횟수와 길이를 마음껏 조절할 수 있는 특혜를 누릴 수 없는 보통의 작곡가들은, 발생하지 않은 소리 감각을 머리로 떠올리며 작곡을 완료한다. 「아마데우스」의 한 장면에서 모차르트는 당구대에 엎드려 마치 편지 쓰듯 작곡한다. 이 장면은 작곡 중인 모차르트가 "물리적으로 발생하지 않은 소리를 머릿속에서 들을 수 있다는 것

것은, 무용수와 연주자가 자신의 내부와 외부를 사용하는 방식이다. 음악 연주는 대개 미리 상정한 소리를 생성하는 목표 지향적 작업이다. 연주자는 소리를 내기 전에 이상적인 소리를 미리 떠올려서 듣는다. 소리를 미리 듣는다는 것은 물리적으로 발생하는 소리를 듣는 것이 아니라 머리로 상상하는 것을 말한다. 그렇기 때문에 소리의 발생 위치는 연주자의 외부가 아니라 내부다. 이후 재료를 바라보는 시점을 확장하는 실험을 진행 중이다. 그리고 이렇게 이질성의 폭이 큰 재료들이 위계 없이 공존하는 관계 구조를 만드는 방식에 관해 고민 중이다. 같은 맥락에서 최신작 「폴리포니의 폴리포니」(2021년)는 사유와 감각 사이의 관계 조직을 최대한 두터운 층위로 중첩하는 것을 목표로 했다. 이 작품은 내가 적은 한 글귀를 그 출발점으로 한다. 몇 년 전 나는 "여러 글을

을 전제한다"² 모차르트의 천재성을 묘사하기 위한 설정된 장면이지만, 나에게는 아직 듣지 못한 소리를 생각으로 구성하는 동시대 작곡가의 현실에 관한 농담처럼 느껴진다.

이와 유사한 맥락에서, 나는 인식 안에서 비물질적으로 관념화되어 의사 지각되는 감각에 관심을 가져 왔다. 생각으로 리허설 중인 안무가의 신체 표면에 문득문 연주자는 상상으로 미리 들은 소리에 기반하여 실제 소리를 생성하고 생성된 소리를 다시 듣는다. 이때 소리의 발생 위치는 연주자의 외부이다. 하지만, 내가 연주자가 되기 위해 공부하던 시절, 다른 불필요한 외부 자극을 차단하기 위해 눈을 감고 소리에 집중했던 것을 생각하면, 연주자는 외부의 소리를 들을 때조차도 내부 공간에 머무르는 듯 보인다. 반면, 내가 특히 관심을 두고 관찰 동시에 읽는 것은 거의 불가능하고, 여러 형태를 동시에 자세히 보는 것도 쉽지 않지만, 여러 소리를 동시에 듣는 것은 가능하다."라고 메모했다.² 오랜만에 이 메모를 다시 보았을 때, 어쩌면 생각보다 더 여러 이미지를, 심지어 여러 글과 말을, 혹은 이 모든 것이 결합하여 덩어리진 상태를, 동시에 지각할 수 있을지 모른다는 의구심이 들었다. 이 의심을 해소하기 위해, 다양한 층위가 얽

득 원본의 춤이 투과되는 것을 최종적인 춤으로 상정하
는 「어 싯」(2015년)은 그 초기 연구 중 하나다. 최근에
는 비물질 감각을 감상자 스스로 생성하고 경험하도록
하는 스코어의 형식을 실험하고 있다. 디터 슈네벨 역시
『모-노, 읽기 위한 음악』(MO-NO Music to Read, 1969
년)을 통해 비슷한 맥락의 질문을 한 것으로 추측한다.
그럼에도 나는 물질 감각의 아름다움을 포기하고 싶지
중인 특정 종류의 동시대 무용들은, 무용 전체적으로 볼
때는 목표 지향적이라고 해야겠지만, 음악에 비해 상대
적으로 덜 목표 지향적인 지점에서 작동한다. 다르게 말
하면, 작품을 성립시키는 결정이 수행이 발생하는 순간
까지 상대적으로 유연하게 열려 있는 편이다. 여기서 목
표는, 적어도 내가 만드는 작업에서는, 수행할 임무 그
자체라기보다, 임무를 수행하는 동안 수행자가 마주치
힌 매우 두터운 동시 자극을 생성해 보기로 했고, 보다
많은 동시를 만들기 위해 자연스럽게 다채널 설치 방식
을 선택했다. 구체적인 구조를 짜기 전에, 다채널 이미
지를 구성하는 언어에 관해 근본부터 다시 공부해 보고
싶다는 생각이 들었다. 하지만 다채널에서 동시에 생성
되는 이미지 언어에 관한 자료를 찾기가 생각보다 쉽지
않았고, 다른 감각/장르의 동시 언어를 참조하기로 했다.

는 않다. 어떻게든 지각과 의사 지각의 경험이 공존하는 상태를 지향한다.

플린트가 "구조 작가"(structure artist)나 만들 법한 작품이라 비난할 만큼 매우 단단한 구조로 짜여 있든, 「4분 33초」와 같이 리사이틀이 성립할 수 있는 최소한의 구조만으로 구성되었든, 시간 예술에 구조는 필요하다. 구조가 전혀 없다면 보는 즉시 사라지는 시간을 붙게 되는 발견, 경험, 그리고 신체적 상태를 생성하는 것에 가깝다. 무대에서 내려지는 순간적 결정들을 수반하는 태스크를 수행하는 수행자는, 수행하는 동안 외부에서 발생하는 것들을 눈으로 보아야 한다. 외부 환경(다른 수행자, 공간의 복잡도, 무대 장치 등)과 더 많은 교류가 필요할수록, 수행자는 주변을 그만큼 더 면밀히 살펴야 한다. 그리고 그 진행 상황에 기반해 새로운 결정

음악사로 관점을 돌려 음악에서 여러 소리가 처음 동시에 울리기 시작한 그 순간을 들여다보기 위해 폴리포니의 역사를 살피기 시작했다. 동시에 울리는 소리를 처음 발견하고 또 사용하기 시작했을 당시의 음악가들이 이 새로운 음향적 현상을 어떻게 받아들이고, 체계화하고, 발전시켰는지 추적했다.

최초의 폴리포니는 8세기경 발생했다. 이후 폴리포

들 방법도, 이유도 없다. 구조는 시간 안에서 감각과 관념을 연결하며 이 두 영역이 원활히 교류하도록 돕는다.

나는, 플린트가 본다면 곧바로 한 소리 할 만큼 꽤 복잡한 규칙하에 재료들을 구성하는 편이다. 작품 안에 일종의 환경을 구축하는데, 이때 환경이란 감각을 조성하기 위해 설정된 관념적 구조를 뜻한다. 관념적으로 가정된 구조를 통해 감각을 발생시키고 발생한 감각을 지들을 내려야 한다. 결정하는 과정은 기존에 약속된 것을 기억하거나 새로운 결정에 의해 발생할 미래를 상상하는 작업을 포함한다. 기억과 상상은 내부 공간을 사용한다. 따라서 100% 고정되지 않은 스코어를 작동시키며 관찰과 결정을 반복하는 동안, 수행자는 자신의 외부와 내부를 역동적으로 이동한다.

내부 공간을 사용하는 기술이든 외부와 내부를 빠르니는 점차 더 이형적 소리를 중첩하며 이질성을 실험했지만, 어느 순간 박, 리듬, 화성 언어가 정리되면서, 다성적 언어를 체계화하며 동질성을 지향하는 쪽으로 방향을 틀었다. 즉, 반복하거나 모방하면서 변화를 모색했다. 조직적 변화를 모색하는 다양한 실험은 바흐에 이르러 그 복잡성이 최고조에 이르렀고, 일종의 특이점을 맞이한 폴리포니는 선명한 하나의 주요 성부와 이에 종속

각한 관객이 구성 과정에서 그려진 것과 비교적 유사
하게, 혹은 완전히 다르게 그 구조를 재구성하는 일련
의 과정과 대화에 관심이 있다. 사전 대화 중에 당신이
스스로를 "구조 작가"라 부르는 것을 들었을 때 의외라
는 생각과 함께 동지 의식을 느꼈던 것 같다. 물론, 나 역
시 100% 고정 스코어(fixed score)를 지향하지는 않는
다. 고정된 결과물을 뽑아내는 스코어가 존재한다고 믿
게 이동하는 기술이든, 이 두 기술 모두 근육의 문제라
기보다는 인식의 문제에 가깝다. 나는 장르에 상관없이
동시대 수행자가 단련해야 하는 기술이란 계획(과거),
상황(현재), 결정(미래)을 '인식'하거나 이에 '반응'하
는 기술이라 생각한다. 수행자가 (몰라야 하는 것을 포
함하여) 무엇을 해야 하는지 정확히 인지하는 동시에
지금-여기에서 다시 무엇을 할지 결정할 때 발생하는
된 여러 성부(다른 말로 반주)를 조직하는 호모포니로
이행했다. 호모포니는 조화를 달성하기 위한 엄격한 위
계 체계를 구축했고, 호모포니의 끝자락에서 바그너의
총체 예술(Gesamtkunstwerk)은 소리뿐 아니라 텍스트
와 이미지를 포함한 모든 구성체를 하나의 목표 아래 통
합하는 전방위적 호모포니를 추구했다. 하지만 20세기
초 호모포니는 무너졌고, 하나의 목표에 포섭되지 않는

지 않기 때문이다. 스코어는 내가 구축한 환경이 작동을 시작하게 하는 계기에 가깝다. 그리고 스코어는 현장에서 반드시 수많은 "선동자에 의해 예고 없이 변경된다"[3] 곧 촬영할 신작은, 최종적으로 발생할 감각적 결과를 예측하기 어렵게 만드는 복잡한 규칙과 변인에 관한 실험을 포함한다. 촬영 당일, 겹겹이 세운 가정들은 기계와 인간과 장소와 시간, 그리고 예측하지 못한 또 수행성이, 내가 연구 중인 수행성에 가깝다. 이는 일반적인 의미에서의 표현과는 조금 다르다. 수행자는 무언가를 보여 주려고 노력하기보다, 자신의 일에 집중하고 상황에 반응한다. 나는 순간적으로 미세하면서도 유일하게 발생하는 즉각 반응(kinesthetic response), 이 즉각 반응을 촉발하는 장치로서 인식의 안과 밖을 횡단하는 경로를 안무하는 것에 관심이 있다.

반총체성 실험이 다수 등장한 20세기 중반에 이르러 바그너는 위계적 대상화와 관련된 비판 대상으로 소환되곤 했다. 케이지는 이런 실험들의 중심에 있었다. 그는 감각 정보 사이의 독립성을 강조했고, 내 관점으로는 각 감각 언어 간 관계가 거의 무정부적으로 흐릿해진 상태를 주로 실험했다.

　　나 역시 바그너의 총체성을 경계한다. 그렇다고 케

다른 선동자에 의해 크고 작은 변수의 폭격을 맞이할 것이다.

다른 글 「시간을 늘리는 선험적 미학에 관하여」에서 당신은 '선험적'이란 단어가 "경험의 요소를 조절하는 무언가를 드러내는 과정"에 가까워 보인다고 했다.[4] 또한 작곡이란 "특정 시간 안에서 특정한 이미지를 만드는 일종의 지형학"이라고도 했다. 시간의 지형학에 관

수행이 곧 인식하는 것이라면, 무대 안 연주자 및 무용수의 수행과 무대 밖 테크니션의 수행은 다르지 않다. 예측 불가한 일로 가득 찬 촬영장의 테크니션들은, 종합적 판단을 순간적으로 빠르게 내리기 위해 최고의 각성 상태에서 수행한다. 그들의 신체는 다수의 촬영을 경험하며 유사한 상황에 반복적으로 대응하는 동안 탄탄히 훈련된 상태. 촬영 현장은 매우 괴상한 공간이다. 촬이지의 무정부주의나 비결정을 지향하지도 않는다. 그 사이 어딘가에서, 혹은 그 사이에서 완전히 벗어난 새로운 방식의 관계 언어를 모색 중이다. 어떠한 구성 요소도 다른 요소의 배경이 되지 않는 상태를 유지하면서 서로 협력하는 구성체 간 관계와 운동성을 생성하는 것이 목표다. 역사에 기록된 영상 실험들, 특히 다른 감각 언어 사이의 텍스처 실험들은, 감각 지각의 관습을 전복한

해 좀 더 대화를 나눠 보고 싶다. 특정 시간 안에 특정한 이미지 혹은 지형을 만들고 또 경험한다는 것은 무엇을 의미하나? 이때 경험은 어떻게 작동하나? 관념적 구조와 실제적으로 경험되는 구조를 어떤 관점에서 바라보고 있나?

영이 진행되는 동안 강력한 에너지를 발산하며 유일무이하게 존재하는 이 공간은 촬영이 끝나자마자 흔적도 없이 사라진다. 촬영에서는 각 장면을 여러 테이크로 촬영하기 때문에, 촬영 현장에서의 수행은 퍼포먼스와는 달리 재수행이 가능하다. 하지만 (특히 저예산 프로덕션에서) 늘 비현실적으로 빡빡해 보이는 일정으로 진행되는 촬영-수행은, 언제나 최저 수의 테이크를 목표하고, 다는 점에서 흥미롭지만, 지금 시점에서 다시 그 실험을 파고들기 시작하면 바로 답을 찾기 어려운 몇 가지 비평적 질문과 맞닥뜨리게 된다. 이지도르 이주의 「논고」(Treatise, 1951년)나 크리스 마커의 「시베리아에서 온 편지」(Letter from Siberia, 1958년)는 이미지가 우선하던 당시의 영화 문법을 전복하며 텍스트 혹은 '말'을 전경화한다. 전경화라는 개념은 구성 요소 간 위계를 전제

장피에르 카롱: 질문을 몇 가지 차원으로 나눌 수 있을 것 같다.

1. 물리적 감각과 지적 구조의 분리
2. 자극을 상상하는 것과 실제로 자극을 느끼는 것 사이의 거리감
3. 선험적인 것의 역할

매 테이크는 마지막 테이크가 되기를 희망한다. 그런 점에서 촬영장에서의 수행 각각은 유일한 수행이 된다. 이번 테이크가 마지막 수행이 될지 아닐지는 화면 안 배우의 수행뿐 아니라 화면 밖 테크니션의 수행에 의해서도 결정된다. 테크니션의 수행은 기본적으로 상호 교류적이다. 테크니션의 신체는 어떤 장비와 기술을 사용하는지에 따라 제한되지만, 결국 그 장비를 조종하는 것은 한다. 나는 이 위계가 꼭 필요한 것인지 확신이 서지 않는다. 반면 마르그리트 뒤라스의 「갠지스강의 여인」(La Femme du Gange, 1974년)은, 이 영화의 오디오 트랙과 이미지 트랙은 독립적이고 따라서 이 두 트랙을 별개의 두 영화로 감상할 것을 권유하며 시작한다. 하지만, 두 사람의 대화로 진행되는 오디오가, 즉 '말'이, 영화의 의도와는 다르게, 이미지를 일러스트레이션으로 후경

이 세 가지 질문은 하나의 관점으로 수렴되는 것 같다. 나는 구조 작가(structure artist)라는 것.

알다시피 구조 예술은 헨리 플린트가 주요 에세이 『개념 예술』(Concept Art, 1961년)에서[5] 비판했던 부분이다. 이 글에서 그는 "개념이나 언어가 재료인 예술의 형식"으로서 개념 예술의 정의를 제시한다. 구조 예술과는 구분되는 생각이다. 플린트는 지적인 것, 개념적인 것, 테크니션의 신체다. 이런 맥락에서 촬영 테크니션의 액션들을 계획하고 실행하는 것을 안무와 퍼포먼스의 관점에서 관찰해 왔고, 특히 최근에는 촬영-수행에서 목표와 수단을 뒤집는 방법을 구상 중이다.

『태스크-댄스와 이벤트-스코어에서의 관계의 실천』은 저드슨 무용이 모던 댄스의 엄격한 기술 관습을 거부했을 때 새로운 기술이 발생한 사실에 관해 짤막하게 기화시킨다는 생각을 떨치기 어렵다. 하룬 파로키는 우리가 "이미지보다 소리에 더 적은 의식적 관심을 가진다."고 얘기한 바 있다.[3] 하지만 그 소리가 발화 중인 텍스트인 경우, 소리는 오히려 이미지를 압도한다. 소리는 종종 무의식적으로 이미지의 배경이 되고, 이미지는 종종 텍스트의 일러스트레이션이 된다. 창작자의 의도와 상관없이, 이질적 종류의 감각 정보는 힘의 불균형을 맞이

감각적인 것 사이에서 발생하는 우연을 본다. 예를 들어, 바흐의 푸가 혹은 음렬 음악에서는 감각적인 전개에서 추상화된 특정 논리가 구현되는 것을 볼 수 있다. 구조 예술에 대한 플린트의 비판은 두 갈래로 나뉜다. 첫째, 플린트는 구조 예술을 지식 주장(knowledge claims)을 내세우는 인지적 가식(cognitive pretension)의 형식으로 보았다. 이 둘은 그의 인지적 허무주의 입장에서 더 술한다. 그중 하나로 언급된 "움직임을 수행하는 동안 현존"하는[5] 기술은 내가 추적 중인 '인식'의 기술과 닮았다는 생각이 들었다. 퍼포먼스의 기술에 관해 어떻게 생각하는지 궁금하다. 퍼포먼스에서 기술이란 무엇인가? 또 수행성을 어떤 관점에서 보고 있는가? 기술과 수행성과 퍼포먼스 사이에 어떤 관계가 성립하고, 또 그것은 예술 작품에서 어떤 의미를 생성하나?

한다. 한편, 파로키는 수평적 몽타주에 관해 언급하면서, 자신의 작품 「인터페이스」(Schnittstelle, 1995년)에서 이미지가 다른 이미지에 관해 코멘트하기 전에는 "말이, 혹은 종종 음악이 이미지에 관해 코멘트"했다고 말했다.[4] 코멘트라는 단어 자체는 중립적인 개념일 수 있지만, 실제 작품 안에서 작동하는 방식을 면밀히 살폈을 때 결과적으로 전경과 후경을 설정하는 경우가 많은 것 같다.

꼼꼼하게 또 전체적으로 비판될 수 있는 개념이다. 둘째, 그는 구조 예술이 감성적 지지체에 개념적 기능을 종속시킨다고 보았다. 이는 각 극단이 발전할 가능성을 제한하게 된다. 개념 예술은 언어나 개념을 재료로 삼을 뿐만 아니라 역설, 사실 추상주의, 사실 모순의 생산 등 구조 예술의 맥락에서 다루기 불가능한 지점까지 개념의 기능을 발전시킬 수 있는 예술 형식이다.

요세피네 비크스트룀: 내가 질문을 어떻게 이해했는지 얘기하면서 글을 시작하고자 한다. 첫 번째로, 이 질문들은 하나의 질문 혹은 최대 두 질문으로 압축할 수 있을 것 같다. "퍼포먼스에서 기량(skill)이나 기술(technique)은 어떤 의미인가? 그리고 작품의 수행성과 관련하여 이것은 어떤 역할을 하는가?" 두 번째로, 질문을 어떻게 하나로 압축할 수 있는지 설명하기 전에 질그런 점에서 코멘트는 호모포니 개념을 소환한다. 호모포니는 조화롭지만 그 조화는 대개 위계와 종속을 통해 이루어진다. 작품을 이루는 구성체들이 서로에게 코멘트하기보다, 다만 서로를 경청할 수는 없는 걸까? 예술 실험이 아닌, 현재 우리의 일상 곳곳에서 소비되는 음악의 양상이 바그너가 추구했던 총체 예술을 닮았고, 그러한 호모포니적 태도가 다시 예술 안에서 무의식적으로

물론 누군가는 감성적 지지체에서 개념적인 것을 분리하는 것에 대한 가능성 자체에 문제를 제기할 수 있다. 형식적인 체계의 맥락에서조차, 이성적인 것의 전개를 드러내기 위해 감각적인 기호와 연결된 상징적인 형식을 창안해야 하기 때문이다. 심지어 이것은 어떤 점에서는 수학기초론이 제기하는 실질적인 문제와도 연결된다. 플린트가 언급한 대로 힐베르트가 숫자 표기법을 알

문에서 내가 가장 흥미를 느꼈던 부분에 대해 얘기하고 싶다. 내가 보기에 이 질문은 예술에서 퍼포먼스의 형이상학이 노동 이론으로 개념적 전환을 맞이한 것과 관련 있다. 이러한 전환은 당신이 여러 가지 퍼포먼스의 상황(피아노를 연주하고 댄스 작품에서 스코어나 태스크를 따라 공연하는 등)에서 수행하는 행위를 설명하기 위해 사용한 다양한 용어에서 나타난다. 퍼포먼스

재현될 수 있다는 점을 고려할 때, 이질적 감각 재료 간 층위와 관계, 그리고 그 위계 문제는 긴급하게 느껴진다.

재료의 층위와 관계에 관해 얘기할 때 나는 종종 텍스처 개념을 사용해 왔다. 음악에서 텍스처는 성부의 관계를 사유하고 조직하고 소통하는 언어였다. 최근, 모노포니에서 폴리포니를 거쳐 호모포니에 이르기까지 음악에서 주요한 사고 체계였던 텍스처 개념이 호모포니

기 쉽게 공식화하려고 시도했던 것을 그 예로 들 수 있다. 나의 다른 글에[6] 플린트의 개념 예술이 이를 재해석한 사례가 언급되어 있는데, 이 글을 읽는 독자에게 그 글도 함께 읽어 보기를 권한다.

그러나 감성적인 극단 혹은 개념적인 극단을 강조한다는 측면에서, 이 둘을 분리하려는 시도를 좀 더 관대한 시점에서 바라볼 수도 있을 것 같다. 이런 맥락에서의 실천(practice)은 미술 이론이나 미술사의 맥락에서 '의식'(awareness) 혹은 '현전'(presence)과 같은 단어로 설명되었고, 현상학적, 형이상학적 사고의 틀 안에서 주로 사고되었다.[6] 이와는 대조적으로 당신의 질문은 이러한 사고에서 벗어날 뿐만 아니라 '기술'이나 '기량'과 같은 용어로 주제를 전환한다. '의식'이나 '현전'과 같은 용어가 포괄적인 범위에서 지배적인 반면, 일반 몰락 후 조금씩 다른 모습으로 이행 중이라고 가정하고 있지만, 다양한 장르와 매체의 언어가 교차하는 시간 예술 안에서 서로 다른 감각 언어의 층위에 관해 좀 더 선명하게 들여다보기 위해 텍스처 개념에서 출발하여 대화를 전개해 보면 어떨까 한다. 시간 예술에서 텍스처는 어떻게 규정될 수 있을까? 텍스처와 관련하여 어떤 흥미로운 확장 영화 혹은 화이트 큐브의 실험들을 보았는

개념 예술은 작품을 성립시키는 재료로서 논리를 구축하고자 하는 시도로 읽을 수 있다. 작품에 감각적인 요소가 포함되더라도 이 감각적인 요소들이 논리적 사유를 전달하기 위해서 사용되는 경우라면 말이다.

여기까지의 이야기는 답신의 두 번째 부분으로 이어진다. 이것은 질문에서 당신이 경험을 상상하는 것과는 별개로 실제적 경험이 필요하다고 말한 것과 관련된다. 적인 동시대 예술 담론에서도 당신이 언급한 용어, '기술'과 '기량'은 의식이나 현전과 같은 선상에서 사용되지 않는다. 서구의, 더 정확히 말해서 북미 지역의, 예술(예를 들어 로이 풀러부터 머스 커닝햄과 이본 라이너까지)에서 퍼포먼스와 무용의 역사는 예술의 전근대적인 해석에 가려졌다. 공연하는 행위는 역사적 시간의 바깥에 놓인 타임캡슐 안에 있는 존재처럼 여겨진 것이다. 가? 시간 예술에서 텍스처 개념은 어디까지 분화될 수 있을까?

앤드루 유러스키: 나는 미술사가이자 미디어 문화 역사가로서 우리가 예술을 어떻게 경험하는지 설명하고 표현할 수 있는 언어와 여러 전통의 역사가, 비평가, 작업자들이 사용하는 다양한 수사가 특정 작품을 규명하거

당신은 리허설에서 실제 연주하는 소리를 직접 듣기 전에 작곡된 음악의 소리 결과값을 정확하게 예측하기가 어려웠다고 말했다. 나는 그 말을, 실제적 경험의 필요성이 감각적 요소 자체의 필요성을 방증한다는 의미로 이해했다. 매우 추상적인 논리적 사고를 위해서도 물질-감각이라는 지지체가 필요하다는 것은 위에서 이미 설명했지만, 이번에는 조금 다른 방향으로 답을 써 내려가 사회적 기술이나 노동 과정과 같은 역사적인 전환에 있어 퍼포먼스와 무용은 질문의 대상이 될 수 없다는 듯이 말이다. 그러므로 당신의 질문은 작품을 공연하는 것에 대한 이러한 비역사적인 현상학적 해석에서 벗어나 공연하는 행위를 기술과 기량의 문제와 관련해서 보는 관점으로 옮겨 가며, 또한 역사나 노동과 같은 범주를 동시에 함의한다. 여기에 대해서는 나중에 다시 이야기하나 혹은 제한하는 방식에 오랫동안 심취해 있었다. 이런 언어나 수사는 이질적인 관습과 실천의 방식을 더 가까이 보게 하기도 하고 혹은 거기서 멀어지게 하기도 한다. 이 글에서 나는 일반적인 의미뿐 아니라 특정 학문의 담론 안에서 시청각적 '텍스처' 개념을 들여다보고자 한다.[5] 2차 대전 이후 미술, 음악, 퍼포먼스가 교류할 때 발생하는 역사적인 쟁점과 시청각적 설치, 전시, 관객이 모이

보고자 한다. 논리적인 것과 감각적인 것을 완벽하게 분리하는 것이 불가능하다고 생각하는 사람도, 실제로 감각하고, 상상으로 감각하고, 논리가 기능하는 것을 각각 다른 차원으로 구분할 수 있다는 생각은 받아들일 수 있을 것이다. 플린트의 한 작품은 이와 관련된 생각을 다룬다.「무슨 일이 일어나고 있는지 아무도 모르는 작품」은 제목으로만 존재하는 개념 예술 작품이다. 이것은 정겠다. 마지막으로, 당신은 질문에서 '기술'이라는 단어를 사용했지만, 거기에 내 의견을 보태어, '기량'과 '사회적 기술'의 범주 안에서 답변해 보려고 한다. 존 로버츠가 말했듯이 사회적 기술은 "사회적 재생산의 기술적 조건(technical condition)으로 표현되는 기술과 과학의 진보된 수준"으로 정의될 수 있다.[7] '기술'은 '현전'과 '의식'처럼 형이상학의 무거운 짐을 지고 있고, 그렇는 동시대 장과의 관련성을 통해, '텍스처'라는 의미가 사유의 수단으로서 어떤 학문적 담론 안에서 어떻게 진화했는지 살펴보고자 한다.

'텍스처'가 오민의 최근 영상/설치 작업에서 핵심적인 주제라는 생각이 들자마자 서재로 달려갔다. 가장 기본적인 것부터 설명하자면, 순수 미술에서 '텍스처'는 'faktura' 혹은 'facture'(제작, 수법, 제작물을 의미하는

확히 내가 방금 얘기한 단어의 조합이나 다름없다. 그러
나 동시에 이것은 무엇인가를 전달한다. 이러한 문장을
읽는 순간, 우리는 당연하다는 듯이 제목이 지시하는 상
태의 작품을 상상하려 한다. 그러나 이 작품은 제목이
제시하듯 아무도 작품 속에서 무슨 일이 일어나고 있는
지 모르는 상태에서 성립한다. 다시 말해서, 어떤 종류
의 상상도 작품에 부합할 수 없다. 왜냐하면 이미 작품
기 때문에 이를 근대적 개념으로 사유하기가 불가능하
지는 않더라도 다루기 까다롭다. '테크닉'(technique)
이 (어떤 사물을 손으로 만든다는 의미로) 그리스어 '테
크네'(technê)에서[8] 유래된 단어인 반면, '사회적 기술'
은 기술이나 기법이 역사적으로 의존적이라는 것을 의
미한다. 때문에 나는 퍼포먼스 작업을 '기량'이나 '사회
적 기술'의 범주 안에서 이해하는 데 관심이 있다. '기량'
단어)로 해석된다. 어떤 예술 작품이 설사 재현적 장면
을 묘사하고 있더라도 그것이 무엇을 재현하고 있는가
와는 상관없이 누군가는 그 작품의 물리적 표면을 만지
면서 그 표면 자체를 탐구하고자 할 것이다. 표면은 나
뭇결, 캔버스, 대리석 혹은 금박, 달걀 껍질 템페라 혹은
수채화로 되어 있거나, 평평하거나 스프레이로 코팅되
어 있을 수 있다. 사진의 경우 그 표면이 유광이나 무광,

을 상상한다는 것 자체가 제목이 한정하는 작품의 조건을 위반하기 때문이다. 이는 미학적인 재료로서 '말'의 힘을 설명할 수 있다는 점에서 흥미롭다. 바흐의 푸가에서 구조는 필연적으로 귀로 들을 수 있는 (단순히 가능한 것도, 상상한 것도 아닌) 실질적인 구조에 연결돼 있다. 반면 「무슨 일이 일어나고 있는지 아무도 모르는 작품」에서 작품을 경험하는 실질적인 과정은 제목을 통해이나 '사회적 기술'은 노동, 분업, 자본과 같은 근대적 특징과 즉각적으로 연결되고, 그렇기 때문에 분명한 근대적 범주로서 예술에도 연결된다.'

　　이제 당신의 질문을 내가 이해한 대로 다시 요약해 보겠다. 퍼포먼스에서 사회적 기술이란 무엇인가? '기량'과 수행성, 퍼포먼스의 관계는 무엇인가? 이것들은 예술 작품에서 무엇을 의미하는가? 이 질문에 대답하기 수채화용 종이일 수 있고, 최근작이라면 알루미늄 인화혹은 라이트박스일 수 있다. 관객들이 전시된 작품의 표면을 만지면서 감상하는 경우는 매우 드물겠지만 표면의 물질은 예전에 만져 봤던 사물에 대한 경험을 재현한다. 일종의 촉각적 기억을 불러일으키는 것이다. 철학자 모리스 메를로퐁티는 1945년에 출간된 그의 책 『지각의 현상학』에서 인간은 기계와는 달리 세상에 존재하는 물

제시되고 관객의 상상에서 지속된다. 이 작품이 작품을 정의하는 글자 조합과 같은 감각적 요소 없이 존재할 수는 없지만, 이 작품의 경험은 마음속에서 발생한다. 연주자로서 바흐의 푸가를 해석하는 것은, 음악 소리가 없는 상태에서 그 음악을 어떻게 연주할지 상상하고 또 해석의 방법적 측면에서 가능한 몇 가지 방향을 고민해 보는 경험을 수반한다. 그러나 이렇게 비사실적 연주 상황 위해 우리는 먼저 '기량'과 '사회적 기술'이 무슨 의미인지 규명해야 할 것이다. 두 번째로 근대성에서 어떻게 이 의미와 예술적 작품 사이의 개연성을 찾을 수 있는지 알아봐야 할 것이다. 마지막으로 어떻게 예술적 기량이라는 개념을 특정적으로 퍼포먼스 실천에 연결할 수 있는지 확인해야 할 것이다.

그럼 첫째로, '기량'이란 무엇인가? 어원에 따르면 질의 질감에서 빨간색을 따로 떼어 인지할 수 없다고 했다. 새그 카펫의 '빨간색'은 새 자동차의 빛나는 '빨간색'과 전혀 다르게 느껴진다. 이 두 빨간색이 컴퓨터 모니터에서 정확히 같은 팬톤 컬러를 사용하고 있다 해도 말이다.[6]

현상학적으로 색은 질감에서 떨어트릴 수 없다. 이런 것들은 통합을 필요로 하는 개별 요소로 존재하지 않

을 머릿속에 그리는 일의 최종 목표는 플린트의 작품처럼 상상하는 것 자체가 아니라, 결국 관객이 실제로 들을 수 있는 감각적인 연주로 체현하는 것이다.

나의 작업 「돌 II」(Stones II)를 또 다른 사례로 언급하고자 한다. 이 작업을 직접 접한다면 노이즈 퍼포먼스처럼 보일 것이다. 평범한 돌, 벽돌부터 심벌즈 같은 악기까지 각기 다른 사물을 미치광이처럼 파괴하는 데 몰이 말은 인도유럽조어 '스켈레'(skele)로 거슬러 올라간다. '스켈레'는 구별과 지식의 힘을 의미하며 단절과 분리의 뜻을 가진 라틴어 '컬트'(cult)와도[10] 연결될 수 있다. 리처드 세넷이 얘기했던 것처럼, 기량이라는 말은 역사를 통틀어 "잘 만드는 기량"을[11] 의미하는 장인 정신(craftmanship)과 연관된 것으로 이해되어 왔다. 산업적 근대성과 자본주의적 분업의 시작과 함께, 기량을고, 분석적인 사고를 통해서 사후적으로 분해될 수 있는 복합적인 경험이다. 라슬로 모호이너지가 1920년대 독일 바우하우스 학교와 1940년대 시카고에서 재결성한 미국 바우하우스 그룹에서 촉각의 중요성에 초점을 맞춘 수업을 셀 수 없이 진행했던 것도 아마 이런 이유 때문이었을 것이다. 오늘날까지 브루클린의 프랫 인스티튜트와 같은 동시대 미술·디자인 학교는 다양한 질감을

두하는 사람들을 보게 되기 때문이다.[7] 이 작품을 스코어의 형식으로 접하게 되면 저자성에 대한 질문을 다루는 포스트케이지언 전통의 언어적 스코어처럼 보일 것이다. 사실 이 스코어는 대부분 크리스천 울프의 작업 「돌」(Stones)에서 베껴 왔다. 두 작업을 비교해 보겠다.

가진다는 것은 전체 과정을 빠짐없이 아는 것과는 상관없이 생산 과정의 특정 부분에 전문화되어 있음을 의미하기 시작했다. 애덤 스미스는 『국부론』(1776년)의 서두에서 기량이란 단어를 사용하며 분업의 시작과 함께 작업자의 기량이 갖는 의미에 전환이 왔다고 말한다. 스미스는 핀 만드는 공장을 예로 들면서, 생산 과정에서 가능한 한 효율적으로 분업하기 위해 각 노동자가 얼마 모아 놓은 '도서관'을 만들어 어떠한 용도의 제작물을 만들든 그에 앞서 학생들이 가장 기본적인 것으로서 물질의 촉각적 이해를 향상시킬 수 있도록 했다.[7]

'질감'이라는 단어가 주어진 질문과 동떨어져 보일지도 모르겠다. 하지만 내가 이 글을 질감으로 시작하는 것은 이 단어가 동시대 미술의 학문적 수사와 일반적인 언어에서 모두 널리 사용될 뿐 아니라 최근 물리적 사물

돌

돌을 가지고 소리 내시오, 다양한 크기와 종류(그리고 색)의 돌을 이용해 소리를 만드시오. 주로 하나씩 하나씩, 때로는 빠른 시퀀스로(혹은 빠르게 반복하면서). 주로 한 돌로 다른 돌을, 또는 돌로 다른 표면(예를 들어 드럼의 안쪽)을 두드리거나, 혹은 두드

큼 각기 다른 기량을 필요로 하는지 설명한다.[12] "분업은 노동 생산력을 증진시키는 대원인이며, 노동 생산력의 최대 개선과 그것이 어떤 곳에 돌려지든지 적용될 때 도움이 되는 숙련과 기교와 판단의 대부분은 분업의 결과였다고 생각된다."[13] 공장에서 생산성이 증가한 것은 "모든 개별 직공의 기교의 증진"[14] 덕분이다. 스미스가 유려하게 설명한 대로 자본주의 산업 생산과 함께 시작과 환경을 촉각적으로 경험하는 것에 대한 관심이 급증했기 때문이다. 아마 개인 디바이스를 통해 동시다발적 디지털 심상이 노출되고 경험되면서 확산되는 현 시대와 관련 있을 것이다. 그리고 서구의 카논 아래 미학적, 철학적 특혜를 입은 시각성(visuality)에 종속된 다층적 조우와 경험을 설명하려는 욕망 너머에서, 물질성과 텍스처에 대한 새로운 관심은 '손으로 만든' 생산물로

리지 않는 방법으로 (예를 들어 활로 켜거나 소리를 증폭시켜) 소리 내시오. 아무것도 부수지 마시오.

크리스천 울프, 1968~71년

돌 II (노이즈 구성 III)

돌을 가지고 소리 내시오, 다양한 크기와 종류(그리고 색)의 돌을 이용해 소리를 만드시오. 몇 번의 멈된 업무와 기량의 구분은, 1970년대에 해리 브레이버먼이 지적했듯, 관료주의, 운영, 디지털화 체계를 통해 알려지고 지속되고 강화되고 있다.[15] 자본주의적 근대성에서, 노동자의 기량은 점점 더 분리되고 분업화되고 노동자들은 자신의 일에서 스스로를 소외시키게 된다.

그러면 두 번째로 예술 작품을 만들기 위한 근대의 노동이나 활동에서, 기량은 어떤 의미를 갖는가? 고대의 회귀를 지향한다. 이런 생산물은 젠더와 민족주의와의 역사적 연관성으로 인해 그간 미학적 담론에서 다루기 적합하지 않은 대상으로 간주되어 왔다.[8] 마지막으로, 텍스처에 대한 새로운 관심은 '표면'과 '표면에 내재하는' 복잡성과 역설을 향한 주목과도 연결되어 있다. 이는 '기저'에 감추어진 의미와 그 의미 안에 '숨겨진 깊이'를 드러내기 위해, 표면에 상정된 소위 '피상성'을 건너뛰고자 했던 이전의 해석학적 사례와는 대조적이다.[9]

춤 외에는 거의 대부분 시끄럽게. 주로 한 돌로 다른 돌을, 또는 돌로 다른 표면(예를 들어 드럼의 안쪽)을 두드리거나, 혹은 두드리지 않는 방법으로 (예를 들어 활로 켜거나 소리를 증폭시켜) 소리 내시오. 사용하는 모든 돌 혹은 사물을 부수시오.

J.-P. 카롱, 2013년

부터 초기 근대까지의 예술가가 특정한 규칙(시적, 학문적)을 따르는 장인이었다면, 1800년대 중반 이후에는 새로운 유형의 예술가, 즉 보들레르가 1863년에 언급한 것과 같이 "현대적 삶의 화가"가 나타나기 시작했다.[16] 그렇다면 "현대적 삶의 화가"란 어떤 예술가인가? 이들은 더 이상 장인적인 기량이나 학계의 관습에 의존하지 않고, 이전의 학문적인 규칙을 부정한 사람들이었다. 마

그러나 질감의 '물질적' 의미를 생각하더라도, 질감은 물질 자체가 가진 속성이 아니라 현재 혹은 과거에 이 물질을 만졌던 경험, 즉 우리와의 상호작용의 속성임을 강조하는 것이 중요할 것 같다. 질감은 이와 같이 시간의 흐름 안에서 전개된다고 할 수 있다. 문자 그대로 만져지지 않고 단순히 시각화된 질감일 경우, 이러한 시간성은 항상 지난 기억과 현재의 접촉 사이에서 이분된다.

보다시피 내 글은 울프의 글과 거의 똑같다. 중요한 차이가 있다면, 원본의 문장 "아무것도 부수지 마시오."라는 부분이 내 글에서는 "사용하는 모든 돌 혹은 사물을 부수시오."로 바뀌었다.

여기서부터 스코어와 퍼포먼스의 차이를 파악할 수 있다. 콘서트에서 이 퍼포먼스를 감상하는 상황에서는 이 작품의 스코어가 다른 작곡가의 역사적인 스코어를 네의 그림 「올랭피아」(L'Olympia, 1865년)는 당시 여성 누드화의 기존 회화적 규칙을 따르지 않는 방식으로 여성의 나체를 묘사했는데, 이는 사람들에게 충격을 주었다. 현대적 삶의 예술가는 자본주의 노동 과정의 일부였고, 로버츠가 말한 대로 현대의 예술은 "사회적 기술로 용해된 예술"이었다.[17] 로버츠는 근대와 동시대 예술의 생산에서 기량의 역할에 대해 정리한 몇 안 되는 미이런 시간적 차원은 인간을 이루는 언어와 사고에, 더정확하게는 오랜 시간에 걸쳐 여러 가닥을 모아 하나로직조한 우리의 언어와 사고에 깊게 뿌리 박혀 있는 훨씬더 오래된 텍스처 개념으로 돌아가게 한다.

고대 메소포타미아 언어에는 'tek-'(혹은 teḱ-)이라는 어근이 있다. 이것은 아래 나열한 단어 구조의 전체 집합을 설명한다. 이것은 건축가(architect), 문맥

거의 똑같이 베꼈다는 사실을 알아챌 수 있는 단서를 찾기 어렵다. 다르게 얘기하면, 내 작품에서 유효한 모든 정보가 퍼포먼스에서 전달되지는 않는다.

나아가 퍼포먼스가 실제로 어떻게 전개되는지 목격한다면 더 흥미로운 문제가 제기된다. 나는 퍼포먼스의 선동자로서 연주를 시작한다. 대개 혼자 연주를 시작한다. 그러다가 특정 동작을 취하면서 관객이 동작을 따라 술 이론가. 그는 자본주의 체계하에 있는 일반적인 노동자는 자본주의적 분업 구조에 포섭되었지만, 이것은 예술가나 그들의 작업에 해당되는 사례는 아니라고 말한다. "예술가는 디지털 사진의 편집이나 이를 재구성하는 등, 주어진 기술적 과정의 장인이 되도록 해야 한다. 그러나 이것이 전체적인 예술가의 기량을 판단하는 기준이 되지는 않는다."[18] 마네는 회화의 특정한 학문적 기(context), 이유(pretext), 섬세한(subtle), 기술적인(technical), 기술(technology), 구조상의(tectonic), 텍스트(text), 텍스타일(textile), 움트다(tiller), 신경 조직(tissue), 일하다(toil) 등 여러 영어 단어의 어원이 된다.[10] 그들의 조상 인도유럽어족은 건축의 노동뿐 아니라 구조를 직조하는 것 또한 중요시했다. 기원전 95년에 퀸틸리아누스는 라틴어 'textus'를 사용하여 힘 있는 언

하도록 유도한다. 유도가 작동할 때도 있고 작동하지 않을 때도 있다. 작동할 때 관객은 내가 건네 준 사물을 부수어도 된다는 느낌까지 전달받는다. 그러나 중요한 점은 관객이 이 작품의 스코어에 대해 알지 못한다는 것이다. 다르게 말하면, 대부분의 수행자들이 자신이 어떤 스코어를 수행하고 있는지도 알지 못한 채, 스코어의 의도와 상관없이 스코어대로 수행하는 상황의 예시가 된다. 술을 사용하기를 거부했다. 하지만 이것은 새로운 기술을 개발하기 위한 것이었다. 뒤샹 이후의 모든 예술가들은 지금까지 그런 노력을 지속하고 있다. 예술가들이 더이상 그림을 그리거나 손을 사용하여 조각을 만들지 않는다는 것이 그들이 새로운 기술을 획득하지 않는다는 것을 의미하는 것은 아니다. 반대로 로버츠가 주장한 것처럼 그들의 생산 과정은 기술을 배우고 배운 것을 취소사의 탁월함을 표현했다.

그러나 리듬과 선율에만 숨겨진 힘 같은 것이 있다면, 이 힘은 화술에서 가장 강하게 발휘될 것이다. 우리의 생각을 표현하기 위해 단어를 잘 선택하는 것이 매우 중요하다 하더라도, 그 단어들을 하나의 문장으로 조합하거나 마지막에 매무새를 가다듬는 구

한 가지 더 덧붙이자면, 관객은 자신이 스코어를 즉흥적으로 만들고 있다는 사실 역시 깨닫지 못한다. 이것이 플린트가 '구성적 해리'(constitutive dissociation)라고 일컫는 것의 사례가 될 수 있다. 아래는 구성적 해리에 관한 플린트의 정의이다.

구성적 해리는 기준이 되는 프로토콜이 있는 장르를 하고 그리고 다시 습득하는 변증법적 과정이다. 이러한 변증법은 또한 궁극적으로 기술의 정의를 바꾸었다. 마네를 포함한 여러 예술가들에게 "기술은 중립적인 기량이 아니다. 시대를 따라 전수될 수 있는 것이지만, 오히려 역사적으로 우발적이며 그렇기 때문에 예술적인 주관성의 수요와 예술가의 통찰 방식에서 따로 떨어트릴 수 없는 것이다."[19]

성의 기술은, 적어도 이와 동등한 중요성을 가진다. [...] 리시아스는 더 과한 리듬을 사용하여 정교하고 섬세한 텍스처를 망치도록 내버려 두지 않았을 것이다. 그랬다면 단조롭고 무관심한 듯한 그의 음색에서 시작된 모든 초월적인 우아함을 잃어버렸을 것이고, 그가 지금까지 구축해 놓은 진정성 있는 인상도 사라졌을 것이다. (『웅변술 교육』, 9.4.13~7)[11]

전제로 한다. 이런 장르에서 상황은 규정에 따라 설정된다. (현실은 누군가의 규칙에 의해 성립한다.) 나아가 이런 장르에서는 상황이 특정한 목적을 가지는 것이 관례이다. 구성적으로 해리된 상황은 선동자가 아무런 선언도 없이 이 장르의 목적을 관습적인 목적에서 다른 것으로 바꾸기 때문에 발생한다. 원래의 목적이 사라졌기 때문에 선동자는 표준 프로

그렇다면 근대부터 동시대 예술까지, 퍼포먼스의 기량에 대해 무엇을 말할 수 있을까? 그리고 기량과 수행성의 관계는 무엇인가? 로버츠를 비롯한 다른 이론가들이 기량과 사회적 기술과의 연관성에 대해서 연구해 온반면, "문화의 노동 이론"[20] 같은 문제와 관련한 퍼포먼스 기술에 대한 연구는 많지 않다. 이것은 1950년대 중반의 구타이 그룹 사례를 통해 훨씬 명확하게 이해할 수

텍스처의 원뜻은 중세 교회가 전례 의식에서 사용할 단어나 텍스트에 관심을 집중하면서 대체로 퇴색되었다. 20세기 중반에 이르러, 음악학은 당시 등장한 수많은 새로운 음악적 구조와 음향에 관해 설명하기 위해 오랜 시간 간과 되었던 텍스처의 중요성을 회복시켰다. 20세기 초 낭만주의와 무조성(atonality)이 지닌 새로운 텍스처뿐 아니라, 전후 시대 비서구 악기와 구조의 통합, 새

토콜을 회피하거나 이를 해석할 수 없는 다른 프로토콜(꾸며 낸 수수께끼)로 대체할 수 있다.[8]

플린트는 특정한 상황의 목적에 대해 설명하기를 좋아했다. 나는 '구성적 해리'라는 개념을, 작업을 형성하는 추론적 요소를 재연결하는 개념으로서 좀 더 넓은 관점에서 이해하기를 바란다. 여기에 제시된 사례에는, 스코 있을 것이다. 그들은 붓을 내려놓고, 스프레이와 같은 재료를 사용하여 그림을 그리는 퍼포먼스를 만들었다. 이는 특정 무용의 수행이 어떻게 새로운 기량이나 기술을 발명했는지 보여 준다. 내가 주로 연구해 온 서구 공연 무용(북미 현대 무용부터 지금까지)의 전통에서 역시, 기술을 숙련하고, 탈숙련하고, 재습득하는 변증법적 과정을 발견할 수 있다. 예를 들어 내가 책에서 쓴 것처럼, 롭게 발굴된 퍼커션과 리듬의 중요성, 아프리카계 미국인의 재즈와 블루스 전통의 영향, 초기 아날로그 소리 합성과 테이프 장치에서 시작된 전자 음악의 탄생은, 전후 1950년대와 60년대의 사운드스케이프를 극적으로 바꾸어 놓았다. 오케스트라와 합창으로 편성된 곡의 구조와 음향은 전문가와 보통의 청자 모두에게 수세기 동안 지배적이었지만, 이 시기 이후 어마어마한 이질성에

어, 결과, 퍼포먼스, 공연장의 상황을 잇는 연결점들이 뒤섞여 있다.

한편으로, 위에서 예시한 작품은 감각적인 것을 보여 준다는 측면에서 적나라한 노이즈 퍼포먼스 작업이라고 할 수 있다. 하지만 다른 한편으로, 이 작품은 개념적인 측면에서 실제로 역설적인 구조를 조직한다. 이 구조는 퍼포먼스 자체에서는 즉각적으로 읽히지 않는다. 전통적인 발레나 그레이엄 테크닉(Graham technique)을 벗어나, 애나 핼프린과 라이너 같은 무용가와 안무가 들은 단순히 문서나 언어로 된 스코어보다 발전된 작업을 만들기 위해 일련의 새로운 무용 기술을 고안했다. 로버츠가 짚어 냈던 것처럼 이 무용가들 사이에서 나타난 기술의 변화는 프로시니엄 극장에서 만든 작품부터 일상적 형태의 무용까지, 무용 작품의 형식 또한 변화시휩싸이게 된다. 이렇게 급진적으로 달라진 음악에 대한 논의를 시작하기 위해서는 이를 적절하게 품을 수 있는 단어가 필요했던 것이다.

1989년 조너선 던스비는 당시 쓴 글에서 영어를 할 줄 아는 근대 음악가들에게 텍스처는 친숙하고 쉬운 용어였다고 밝힌다. 그러나 그때 이미 그는 "텍스처는 프랑스, 독일, 이탈리아의 언어와는 연결되지 않는다."고

이는 논리적인 측면이 퍼포먼스의 감각적인 결과에 얽매이지 않는 상대적인 차율성을 갖는다는 점에서, 감각적인 것과 개념적인 것의 관계를 어느 정도 조율한다. 나는 「돌 II」가 어떤 논리적인 정교함을 보여 주면서 동시에 강렬한 감각적 경험을 전달한다는 점에서 일종의 구조 예술이라고 생각한다. 그러나 이 작품이 감각적 경험과 논리적인 명료함 사이의 정체성을 제시하지 않는 켰다. 윌리엄 포사이스 같은 안무가들은 디지털 기술을 통해 안무적 체계를 발전시켰고, 엘름그린과 드라그셋 같은 예술가들은 작가들이 아닌 다른 사회적 모임의 기량과 노동을 전시하면서 그들의 퍼포먼스적 노동을 "아웃소싱"한다.[21] 로버츠에 따르면 (그것이 무엇이든 간에) 퍼포먼스 실천에서의 기량은 역사적으로 정의됐고, 이는 생산 수단을 사회적으로 재생산하는 사회적 기술에 언급하면서 우려를 표했으며, 텍스처는 상대적으로 최근의 발견이라고 결론지었다. "1954년 버전의 『그로브 음악 사전』(Grove's Dictionary of Music and Musicians)에서는 텍스처를 별도로 설명할 항목으로 구분해 놓지 않았다. 심지어 『새로운 그로브』(The New Grove, 1980년)조차도 텍스처에 관한 충분한 정보나 텍스처에 중요한 의미가 있다는 확신을 보이지 않는

다는 점에서, 개념 예술의 예시가 될 수 있다고도 생각한다.

「돌 III」이라는 이름으로 만든 작품에는 아래와 같은 다른 설정들이 추가되어 있다.

돌 III (실패 = 성공)

「돌 II」은 사물을 서로 부딪혀서 서로 부수려는 제스
내재되었다. 핼프린과 라이너가 그레이엄 기술을 거부
했던 것처럼 이전의 기술을 부정하고자 한다면, 새로운
형식의 퍼포먼스를 만들 수 있는 새로운 기량과 기술에
집중해야 한다. 이렇게 분명한 이유로, 고전 발레가 언
제나 그랬던 대로 훈련되고 보여진다면 고전 발레는 예
술적으로 새로운 형식의 공연을 만들 수 없을 것이다.

마지막으로, 수행성에 대해 얘기하고자 한다. 내가
다.”[12] 1986년에 개정된 『옥스퍼드 영어 사전』에는 텍스
처에 관한 1959년의 글이 따옴표로 직접 인용되어 있지
만, 도널드 토비의 『음악적 텍스처』(Musical Textures,
1941년)는 아예 누락되어 있다. 이는 전문가들도 이 단
어를 사용하는 데 익숙하지 않았음을 보여 준다. 동시대
음악 교육이 모노포닉(monophonic), 폴리포닉(poly-
phonic), 호모포닉(homophonic), 헤테로포닉(hetero-

처로 구성된 퍼포먼스이다. 이것 또한 돌을 다른 돌을 향해 혹은 땅으로 부드럽게 던지는 크리스천 울프의 「돌」을 표절한 것이다. 「돌 II」는 울프의 돌이 가진 특별한 부드러움을 뒤집는다. 던져진 모든 사물을 파괴하는 것을 목표로 한다.

나는 종종 「돌 II」 퍼포먼스를 위해 돌, 타일, 벽돌을 쌓아 올린다. 종종 퍼포먼스는 취소된다.

책에서 주장했던 바와 같이 수행성은 과정이나 실천 이상의 의미가 없다. 수행성은 1960년대 이후의 모든 예술이 그랬던 것처럼, 무엇인가가 어떻게 스스로를 만들어 내는지, 또한 어떻게 보여지는지를 철학적으로 설명하는 용어이다. (이는 실천의 개념을 통해 내가 책에서 주장한 것과는 다른 의미이다.) 그러나 동시대 예술로 분류된 모든 작품에서 기량이나 사회적 기술에 관해 비phonic)이라는 네 가지 주요한 텍스처의 조직 방식을 설명하는 데 집중하고 있는 것은 어느 정도 서양 고전음악 형식의 진화를 드러낸다고 이해할 수 있다. 루이스 로얼은 "텍스처, 표면, 결은 조형 예술이나 촉각을 다루는 미술에서 유용한 개념이지만 이를 음악이나 문학에 적용할 때는 텍스처에 관한 보다 신중한 정의가 필요하다."고 경고했다. 그리고 아래와 같이 여덟 가지 차원

「돌 II」는 취소된 「돌 II」에서 버려진 재료로 만든 소리다. 모든 버려진 재료를 부숴야 한다.

「돌 II」는 취소된 퍼포먼스 「돌 II」를 반복한다.

이 퍼포먼스는 「돌 II」가 취소될 때마다 사적으로 진행된다. 버려진 재료로 만들어지는 소리는 퍼포먼스 「돌 II」에서 실제로 들을 수 있는 소리와 비슷하다. 성공적판적으로 사고한다는 의미는 아니다. 그렇게 되기 위해서 동시대 예술가들은 기술부터 사용하는 재료에 이르기까지 작품 제작의 전 과정을 빈틈없이 숙지해야 하며, 이를 통해 추후 새로운 기술과 기량뿐 아니라 새로운 예술의 형식 역시 고안해야 한다.

<div align="right">오민·전효경 옮김</div>

을 열거한다. 그중 세 가지는 방향(orientation, 수평 또는 수직), 엉킴(tangle, 선율의 대위법적 구성), 피규레이션(figuration, 패턴화)이며, 나머지 다섯 가지는 이분법적으로 균형을 이루는 "집중과 상호 작용", "절약과 포화 상태", "얇은 것과 두꺼운 것", "부드러운 것과 거친 것" 그리고 마지막으로 "단순한 것과 복잡한 것"이다.[13]

지금까지 살펴본 대로, 텍스처는 이를 구성하는 노

인 퍼포먼스와 퍼포먼스 실행 자체를 실패한 것 사이에서 독립적인 정체성으로 존재한다.

여기까지의 모든 이야기는 답신의 세 번째 부분으로 연결된다. 그것은 선험적인 것의 역할이다. 「구성적 해리에 관하여」에서 나는 작업의 관습적 형식을 구성하는 추론 경로를 잘라 내는 것으로 선험성의 작동을 개념화했다. 예를 들어 한 작품을 연습하는 것, 연습한 것처럼

<hr />

1. 요세피네 비크스트룀(Josefine Wikström), 『태스크-댄스와 이벤트-스코어에서의 관계의 실천: 퍼포먼스 비평』(Practices of Relations in Task-Dance and the Event-Score: A Critique of Performance, 런던: 라우틀리지[Routledge], 2021년).

2. 비크스트룀, 『태스크-댄스와 이벤트-스코어에서의 관계의 실천』, 71.

3. 비크스트룀, 106.　　　　　4. 비크스트룀, 137.

5. 비크스트룀, 125.

6. 페기 펠런(Peggy Phelan)의 책 『무표: 퍼포먼스의 정치』(Unmarked: The Politics of Performance, 뉴욕/런던: 라우틀리지, 1993년)에 수록된 글 「퍼포먼스의 존재론」(The Ontology of Performance)이 퍼포먼스에 대해 이러한 관점을 가지고 있는 대표적인 사례이다. 이는 동시대 미술에서 얘기하는 퍼포먼스에 관한

동과 그 결과로 구축되는 내부 구조를 통칭한다. 더불어 사물의 특정한 물질성과 그 물질성이 촉각으로서의 과거 기억과 현재 시제의 경험을 혼합해 정서적으로 만져지는 방식 모두를 의미한다. 영화 이론과 사운드 연구 학자들이 텍스처를 분석이 필요한 비평적 대상으로 발전시키는 데 주저했던 것은, 시간을 다루는 작업에서 텍스처를 "신중하게 정의"하고자 했던 로얼의 고민과 연

공연하는 의례적인 과정을 중단하는 것이다. 「무슨 일이 일어나고 있는지 아무도 모르는 작품」이나 「돌 II」와 같은 사례는 사건의 일반적인 진행을 바꾸고 그에 따른 기능도 변환한다. 이런 작업은 구성적 해리의 예시가 되는 예술 작품이기도 하지만, 행위들 사이의 다이어그램을 다시 연결하는 가능한 방식으로서 굳이 예술이 아닌 작업 형식을 생산하는 방법으로 간주되기도 한다. 물론,

담론에서도 일반적이다. 어밀리아 존스(Amelia Jones)의 책 『예술가의 몸』(The Artist's Body, 런던/뉴욕: 파이돈[Phaidon], 2012년) 참고.

7. 존 로버츠(John Roberts), 「탈숙련화 이후의 예술」(Art After De-Skilling), 『역사적 물질주의』(Historical Materialism) 18권(2010년 1월), 77.

8. 『니코마코스 윤리학』 6권에서 아리스토텔레스는 다음과 같이 말한다. "철학적 지혜. 우리는 가끔 어떤 기예에 있어서 뛰어난 사람들에게 지혜라는 말을 부여한다. 예컨대, 페이디아스를 지혜로운 석공이라고 부르고, 폴리클레이토스를 지혜로운 동상 제작자라고 부른다. 따라서 여기서 지혜는 기술의 탁월함을 나타내는 것 외에 다른 게 아니다."(아리스토텔레스, 『니코마코스 윤리학』, 박문재 옮김[서울: 현대지성, 2022년], 185)

결된다.[14] 그러나 동시대 미술과 비평에서 가장 흥미롭고 중요한 특정 작품들은 이렇게 필연적으로 합성되고 중첩되는 두 쟁점을 언어적으로 극복하면서 발생했다고 생각한다.

텍스처라는 용어의 '물질적' 의미와 '구조적' 의미는 언뜻 상반된다고 간주될 수 있지만, 나는 이 글에서 물질적 질감이 시간적 구조에 단순하게 반대되는 개념

이는 매우 사변적이다. 구성적 해리는 작업의 새로운 형식을 구성할 수 없다는 것이 현재 시점에서 내 결론이다. 이 사회에서 즉각적인 효용을 배제하는 모든 형태의 작업은 예술의 상태가 되거나, 오락 혹은 이와 관련된 어떤 활동으로 재정의되기 때문이다. 1) 행위에 무관심한 형태(구성적으로 해리된 상황은 거의 필연적으로 이러한 무관심을 수반한다. 상황의 목적을 바꾸는 것이 구성

9. '근대'(modern)라는 말을 언급할 때 대략 1500년대부터 지금까지의 시간을 의미한다. 이 시기는 전 과학의 발전과 세계적 범주의 자본주의, 식민주의, 인종주의와 가부장제로 설명된다. 이 시기에 대한 마셜 버먼의 대표적인 설명은 다음의 책에서 참고할 수 있다: 마셜 버만[마셜 버먼], 『현대성의 경험』, 윤호병 옮김(서울: 현대미학사, 2004년)/피에르 부르디외, 『예술의 규칙(문학장의 기원과 구조)』, 하태환 옮김(서울: 동문선, 1999년). 후자는 1850년대 프랑스에서 예술이 자율성을 가진 장으로서 어떻게 발전했는지 구체적으로 설명한다.

10. https://www.etymonline.com/word/skill (2022년 7월 20일 접속).

11. 리처드 세넷(Richard Sennett), 『장인』(The Craftsman, 뉴헤이븐: 예일대학교 출판부, 2008년), 8.

이 아님을 설명하려고 노력했다. 수직성은 수평성의 반대 개념이지만, 이는 텍스처를 경험한다는 것은 경험할 시간이 수평적으로 전개되는 시간적 사건을 필요로 하기 때문이다. 우리는 언제든 악보 혹은 심지어 소리의 스펙트럼 파형을 분석적으로 살펴보고 그 순간에 특정한 방식으로 쌓이며 생산된 배음(overtones)을 연구할 수 있다. 그러나 이것은 이미 음향 연구이기도 하다. 텍

적으로 해리된 상황의 목적이기 때문이다.) 그리고 2) 재
현을 목표로 하는 형태(해리된 그 상태 자체를 보여 주
는 것 이상의 목적이 없는 한, 구성적으로 해리된 상황
은 그 자체로 재현의 형식이다.)를 띄는 한, 그것은 결국
예술로 개념화된다. 따라서 비예술(non-art)을 생산하
는 것이 목적이라면, 그 목적은 실패할 수밖에 없다.

　이는 우리가 세계를 바라보는 범주를 구성하는 선

　12. 애덤 스미스(Adam Smith), 『국부론』(The Wealth of Nations, 런던/뉴욕:
펭귄 북스[Penguin Books], 1986년).

　13. 스미스, 『국부론』, 294.　　14. 스미스, 268.

　15. 해리 브레이버먼(Harry Braverman), 『노동과 독점자본: 20세기 노동의
몰락』(Labor and Monopoly Capital: The degradation of Work in the Twentieth
Century, 뉴욕: 먼슬리 리뷰 프레스[Monthly Review Press], 1974년/1998년).

　16. 샤를 보들레르, 『현대의 삶을 그리는 화가』, 정혜용 옮김(서울: 은행나무,
2014년).

　17. 로버츠, 「탈숙련화 이후의 예술」, 91.

　18. 로버츠, 92~3.　　19. 로버츠, 80.

스처는 적어도 한 악구의 분석을 필요로 하는 것 같다.
그리고 내가 알게 된 사례에서 볼 때, 이것은 단일 악구
나 단일 장면과 전체로 간주되는 작품 자체, 그 사이 어
딘가에 위치한 가변적 구간 안에 존재한다.

　나아가 비평적인 학문적 개념의 관점에서 볼 때 더
문제적인 것은 텍스처라는 용어가 일종의 상호 연구를
필요로 하는 듯하다는 점이다. 로저 스크루턴은 저서 『음

험성의 역할을 설명한다. 이 단어는 칸트의 선험성에 대한 주제를 생각하게 하지만 여기서 칸트 사상을 연결할 필요는 없을 것 같다. 나는 좀 더 넓은 관점에서 선험성을 바라보고 싶다. 우리의 경험이 특정한 구조적, 사회적, 역사적 범주에서 이루어지는 한, 선험성은 사회적이고 역사화된 선험성으로서 우리의 세계를 구축한다. 이것이 위의 글에서 내가 말하고자 했던 것이다. 질문에서

20. 로버츠, 77.

21. 클레어 비숍(Claire Bishop), 「위임된 퍼포먼스: 진정성 아웃소싱」(Delegated Performance: Outsourcing Authenticity), 『옥토버』(October) 140호(2012년 봄), 91~112.

악의 미학』에서 음악적 형식의 일관성을 설명하기 위해 회화적 구성의 미학을 사용한다. "훌륭한 소나타 악장에서 조성, 주제, 화성 진행, 리듬의 관계가 넓은 시간 범위를 가로질러 전개될 때, 우리는 이것을 회화의 구성을 보는 것과 같은 방식으로 보아야 한다. 통합된 표면에 놓인 형태와 형상의 각 요소는 다른 요소와 서로 조응하고, 완성하고, 보완한다."[15] 루시 파이프 도널드슨은 이

당신이 언급한 또 다른 글 「시간을 늘리는 선험적 미학에 관하여」에서 선험적인 것은 특정한 역사적 경험에서 주어진 범주 아래 나타나는 것을 다루기보다 범주 자체를 논하는데, 이는 보이는 것을 규정하는 조건을 시도하고 달성하고 가시화함을 의미한다. 그리고 이는 인지적 조건, 사회적, 자본주의의 물질적 조건 등을 포함한다.

「돌 II」에서 다루는 범주는 작곡하고, 연습하고, 공

후 음악에서의 시간적 전개를 분석한 스크루턴의 연구를 새로운 영화 비평을 위한 언어로 받아들였다.

텍스처는 요소(그리고 선, 악기)의 상호 관계를 통해 만들어진다. 그렇기 때문에 텍스처는 요소를 조합하는 방식에 대한 결정과 그것이 각 선에 부여하는 다양한 특성, 혹은 가능한 요소를 조합한 것으로

연하는 사회적 다이어그램이다. 익숙한 다이어그램에 대항하는 사례를 제시하면서 그 범주가 역사적이며, 동시에 어느 정도까지는 우발적임을 보여 준다.

「시간을 늘리는 선험적 미학에 관하여」에서 언급한 작품들에서 개입 대상은 사회적 선험성이 아니라 연속하는 시간을 경험하는 인지적 선험성의 조건이다. 디지털 기술을 이용해 시간을 늘리는 이 작품들은 더 전통적

만들어진 선이 상호 작용하는 방식에 따라 바뀔 수 있다. 음악적 텍스처는 음악적 진행으로 감정을 표현하기 위해 추상적인 것에 실재하는 특성을 부여하고, 리듬, 시간, 소리의 진폭에 대해 생각할 수 있는 기회를 제안한다. 따라서 음악의 공간성은 우리가 물리적으로 만질 수는 없지만 무엇인가를 물질로서 감각할 수 있게 한다는 점에서 영화에서의 텍스

인 의미의 구조 예술이라 할 만한 전자 음향 곡들이다.[9] 당시 내 질문은 청각을 가진 인간 주체가 특정 길이로 규정된 구조를 되짚을 수 있는지 여부였다. 예를 들어 8분이 확장된 시간 비율로 8시간 30분이 된다고 가정해 보자. 8시간 길이의 담화를 8분 길이의 담화와 동일한 담화로 들으려면, 듣는 주체의 선험성은 어떤 수정을 거쳐야 할까? 이는 음악적 형식 실험을 통해 다양한 형태

처를 생각하게 한다. 음악적 텍스처의 물리적 특성은, 카메라의 움직임을 텍스처로, 각 영상의 컷을 종지(cadences)로(혹은 단순히 리듬의 일부로), 또한 서사 전개의 일반적인 패턴을 그 리듬이나 시간으로 설명하는 방식을 생각하게 한다.[16]

의 감성과 지성의 가능성에 대한 질문을 구체화하는 작업이었다.

위와 같은 설명을 덧붙이면서 대답한다면, 그렇다, 나는 스스로를 구조 예술가라고 생각한다. 내가 감각적 경험의 형식을 제안하는 것에 매우 애착을 가지고 있을 뿐만 아니라 이 형식은 특정한 방식으로 경험 자체의 논리적/선험적 구성을 다루기 때문이다. 오민·전효경 옮김

로라 U. 마크스와 줄리아나 브루노는 물질성과 시간적 구조의 이러한 중간적 측면을 시청각적 비판을 위한 분석적 연구와 연결하는 데 있어 가장 뛰어난 사람들일 것이다. 브루노의 『표면: 미학의 문제들, 물질성과 매체』는 『영화의 표면: 다문화 시네마, 체현, 그리고 감각과 접촉』에서 "촉각적 가시성"에 대한 마크스의 설명을 확장한다. 그는 천을 가공하여 만든 반투명하고 낭창낭창

1. 장피에르 카롱(J.-P. Caron), 「세계를 만들지 않는 방법으로서의 구성적 해리에 관하여: 헨리 플린트와 재정의된 생성 미학」(On Constitutive Disassociations as a Means of World-Unmaking: Henry Flynt and Generative Aesthetics Redefined), 『이플럭스 저널』(e-flux Journal) 115호(2021년 2월).

2. 이 책 46.

3. 카롱, 「세계를 만들지 않는 방법으로서의 구성적 해리에 관하여」.

4. 장피에르 카롱, 「시간을 늘리는 선험적 미학에 관하여」(On the Transcendental Aesthetics of Time-Stretching), 오언 코긴스(Owen Coggins)·제임스 해리스(James Harris) 엮음, 『지속/쇠퇴: 드론 음악과 신비주의에 관한 철학적 고찰』(Sustain/Decay: A Philosophical Investigation of Drone Music and Mysticism, 세인트루이스: 보이드 프런트 프레스[Void Front Press], 2017년).

한 스크린을 남겨진 흔적을 통해 역사를 체현하는 것에 비유하며, 손에 잡히는 물질성과 정서적인 텍스처를 통합하는 스크린의 미학을 설명한다.

　시각적 텍스트는 근본적으로, 그리고 매우 다양한 방식으로, 조직적(textural)이다. 그 형태는 실재한다. 이것은 여러 층위와 구조로 만들어져 있다. 단층,

5. 개념 예술(Concept Art)은 개념 미술(Conceptual Art)과는 구분되는 것으로, 1961년 미국 작가 헨리 플린트(Henry Flynt)가 고안한 개념이다. 여기서 지시하는 'art'가 미술사의 맥락과는 다르고, 미술에 국한되지 않는다는 점에서 '예술'로 표기하였다. —옮긴이

6. https://www.e-flux.com/journal/115/374421/on-constitutive-dissociations-as-a-means-of-world-unmaking-henry-flynt-and-generative-aesthetics-redefined (2022년 7월 19일 접속).

7. 이 퍼포먼스의 기록 발췌본을 다음 링크에서 확인할 수 있다: https://www.youtube.com/watch?v=a0Q8XGWCkyI (2022년 7월 20일 접속). 이는 앨범 『브레비아리오』(Breviário)의 일곱 번째 트랙이기도 하다(https://estranhasocupacoes.bandcamp.com/album/brevi-rio, 2022년 7월 20일 접속).

퇴적층, 퇴적물로 구성된다. 이것은 남겨진 흔적으로 존재하며 항상 자취를 남긴다. 시각적 텍스트는 또한 코팅, 필름, 얼룩의 형태로 역사의 패턴을 보여줄 수 있다는 점에서 조직적이다. [...] 감정의 움직임은 선의 형태나 만질 수 있는 물감의 두께와 함께 표면 위에 나타날 수 있다. 또한 그 움직임을 추적해 볼 수도 있다. 표면의 상태를 볼 수 있는 면 위에서

8. 헨리 플린트, 「뉴욕에서의 라 몬테 영」(La Monte Young in New York), 윌리엄 더크워스(William Duckworth)·리처드 플레밍(Richard Fleming) 엮음, 『소리와 빛: 라 몬테 영과 메리언 자질라』(Sound and Light: La Monte Young and Marian Zazeela, 루이스버그: 버크넬 대학교 출판부, 2012년), 85.

9. 다음의 두 사이트에서 들을 수 있다: https://jpcaron.bandcamp.com/album/st 그리고 https://jpcaron.bandcamp.com/album/8. 처음 기록은 여기에서 확인할 수 있다: https://www.youtube.com/watch?v=qQYBgGUQ5S8. (2022년 7월 20일 접속)

활성화될 때, 이미지의 지지체가 무엇으로 만들어졌는지 또 이것이 매체를 어떻게 담아내는지에 관한 개념을 바꾼다. 표면이 만져질 때, 가벼운 것, 확산되는 것, 유동적인 것, 투과되는 것의 물질성에도 혁신적인 형식이 나타나며 새로운 다이내믹이 만들어진다. 바로 이 전환에서 매체적 변형의 구조가 표면으로 떠오른다. 표면 장력은 사물의 앞면과 액자 속의

그림 모두를 스크린을 닮은 어떤 것으로 바꿀 수 있다. 이러한 동시대적 스크린은 [...] 어떤 원근법적 이상을 재현하는 것과는 거리가 멀고, 광학 프레임 안에 담기지도 않으며, 거울에 견주어 볼 수도 없다. 이는 다른 물질로 재구성되어야 한다. [...] 스크린-조직이 등장하고, 이는 연결 조직으로 기능하며, 건축적인 것과 예술을 유동하는 이미지(moving images)를 담은 유연한 평면으로 전환한다.[17]

이 정밀한 이론은 오민의 최근 작업이 점유하고 추적 중
인 것과 조응하는 듯 보인다.

　　오민은 자신에게 익숙한 음악적 구조를 라이브 퍼포
먼스의 영화적 언어로 치환한다. 스크린을 하나씩 증식
시키며 관객과 작품을 매개하는 정교한 건축적 공간을
구축한다. 이 글에서 나는 언어적으로 또 담론적으로 복
잡한 내용을 간략하게나마 추적하려고 시도했다. 오민

의 작품이 그러한 복잡성에 개입하는 방식은 지속적인
관심을 가질 만큼 흥미롭다. 오민·전효경 옮김

　1. 앤드루 유러스키(Andrew V. Uroskie), 『블랙박스와 화이트 큐브 사이:
확장 영화와 전후 시대 예술』(Between the Black Box and the White Cube: Ex-
panded Cinema and Postwar Art, 시카고: 시카고 대학교 출판부, 2014년).
　2. 이 책 23.
　3. 크리스타 블룸링거(Christa Blümlinger), 「이미지로 작업하는 동안 천천
히 형성되는 생각―인터페이스」(Slowly Forming a Thought While Working on

Images—Schnittstelle), 토마스 앨세서(Thomas Elsaesser) 엮음,『하룬 파로키: 경관에 관한 작업』(Harun Farocki: Working on the Sightlines, 암스테르담: 암스테르담 대학교 출판부, 2004년), 165.

4.『하룬 파로키: 경관에 관한 작업』, 63.

5. 다원적 의미의 텍스처를 다루는 이 글에서는 여러 장르에서 다룬 텍스처의 의미를 모두 언급하는데, 음악에서의 텍스처는 조직의 의미를 중점적으로 사용하는 반면 미술에서는 물리적 질감의 의미를 갖는다. 이 번역에서는 이 두 의미를 넘나드는 원문의 기조를 따르기 위해 영문 'texture'를 음차해 적었다. —옮긴이

6. 모리스 메를로퐁티,『지각의 현상학』, 류의근 옮김(서울: 문학과지성사, 2002년).「얽힘—키아즘」(The Intertwining—The Chiasm)에서 메를로퐁티의 후

기 철학 중 "촉각의 얽힘, 상호성, 혹은 교차(chiasmus)"에 대해 언급했다. 테드 토드빈(Ted Toadvine)·레너드 롤러(Leonard Lawlor) 엮음, 『메를로퐁티 읽기』(The Merleau-Ponty Reader, 에번스턴: 노스웨스턴 대학교 출판부, 2007년), 393~413.

　　7. 올리버 보타르(Oliver Botar), 「감각적 추적」(Sensory Tracing), 『미래를 감각하기: 모호이너지, 매체와 예술』(Sensing the Future: Moholy-Nagy, Media and the Arts, 취리히: 라르스 뮐러[Lars Müller], 2014년). 타이 스미스(T'ai Smith), 「촉각과 광학의 한계: 사진을 통해 보는 바우하우스 직물」(Limits of the Tactile and the Optical: Bauhaus Fabric in the Frame of Photography), 『그레이 룸』(Grey Room) 25호(2006년 가을).

　　8. 줄리아 브라이언윌슨(Julia Bryon-Wilson)의 『먹이: 예술과 텍스타일 정

치』(Frey: Art and Textile Politics, 시카고: 시카고 대학교 출판부, 2017년)와 타이 스미스의 『바우하우스 직조 이론: 여성적 공예부터 디자인 방식까지』(Bauhaus Weaving Theory: From Feminine Craft to Mode of Design, 미니애폴리스: 미네소타 대학교 출판부, 2014년) 참고.

9. 이 전환에 대한 초기 영향력 있는 주장으로 1966년 발표된 수전 손태그(Susan Sontag)의 글 「해석에 반대한다」(Against Interpretation)를 참고하라(『해석에 반대한다』, 이민아 옮김[서울: 이후], 2002년]).

10. "texture", 『옥스퍼드 영어 사전』(Oxford English Dictionary Online, 옥스퍼드: 옥스퍼드 대학교 출판부, 2002년).

11. 마르쿠스 파비우스 퀸틸리아누스(Marcus Fabius Quintilianus), 『웅변

술 교육』(Institutio Oratoria), H. E. 버틀러(H. E. Butler) 옮김(케임브리지: 하버드 대학교 출판부, 1920년). 토이보 빌랴마(Toivo Viljamaa), 「퀸틸리아누스의『웅변술 교육』9.4.3~23에서 하이포로서의 텍스트」(Text as hyphos in Quintilian), 『자유를 향해: 앤 헤튤라를 기리며』(Ad itum liberum. Essays in honour of Anne Helttula, 이위베스퀼레: 이위베스퀼레 대학교 출판부, 2007년) 인용 발췌.

12. 조너선 던스비(Jonathan Dunsby), 「질감의 고려」(Considerations of Texture), 『음악과 글자』(Music & Letters, 옥스퍼드: 옥스퍼드 대학교 출판부, 1989년) 70권 1호.

13. 루이스 로얼(Lewis Rowell), 『음악에 대하여: 음악 철학 서론』(Thinking about Music: an Introduction to the Philosophy of Music, 애머스트: 매사추세츠 대학교 출판부, 1983년), 27.

14. 지난 20년간 사운드 연구에 대한 어떤 주요 논문도 청각적 '텍스처' 등에 대한 문제 제기를 다루지 않은 것 같다. R. 머리 셰이퍼(R. Murray Schafer), 에밀리 톰프슨(Emily Thompson), 마이클 니먼(Michael Nyman), 로저 스트리클런드(Roger Strickland), 미셸 시옹(Michel Chion), 힐렐 슈워츠(Hillel Schwartz), 파이트 에를만(Veit Erlmann), 더글러스 칸(Douglas Kahn), 크리스토프 콕스(Christophe Cox), 세스 킴코언(Seth Kim-Cohen), 조애나 디머스(Joanna Demers), 가시아 우주니안(Gascia Ouzounian), 살로메 포글린(Salomé Voegelin), 브랜던 러벨(Brandon Labelle)의 책들은 분명 우리가 여기서 '텍스처'라고 명명하는 것과 연결할 수 있는 질문을 던지고 있다. 그러나 이러한 구조를 사용하여 그 의미를 자세히 풀어내지는 않는다. 이와 비슷하게, 영화 이론은 아주 최근까지 대체

로 이 문제를 회피했다. 텍스처와 같은 유동적인 것(그리고 아마 주관적인 것)보다는 숏과 구조에 대한 보다 정제된 분석을 선호했다. 미셸 시옹의 책은 예외적으로 참고할 만하다: 『오디오-비전: 스크린 위의 사운드』(Audio-Vision: Sound on Screen), 클라우디어 고브먼(Claudia Gorbman) 옮김(뉴욕: 컬럼비아 대학교 출판부, 1994년).

15. 로저 스크루턴(Roger Scruton), 『음악의 미학』(Aesthetics of Music, 옥스퍼드: 옥스퍼드 대학교 출판부, 1999년), 340.

16. 루시 파이프 도널드슨(Lucy Fife Donaldson), 『영화의 질감』(Texture in Film, 뉴욕: 폴그레이브 맥밀런[Palgrave Macmillan], 2014년), 26.

17. 줄리아나 브루노(Giuliana Bruno), 『표면: 미학의 문제들, 물질성과 매체』

(Surface: Matters of Aesthetics, Materiality, and Media, 시카고: 시카고 대학교 출판부, 2014년), 5. 브루노의 『감정의 아틀라스: 예술, 건축, 영화의 여정』(Atlas of Emotion: Journeys in Art, Architecture, and Film, 뉴욕: 버소[Verso], 2002년)도 참고. 여기서 브루노의 수사는 질 들뢰즈의 철학에 크게 빚지고 있다. 특히 들뢰즈의 『시네마 2: 시간-이미지』(이정하 옮김, 서울: 시각과언어, 2005년)와 『주름: 라이프니츠와 바로크』(이찬웅 옮김, 서울: 문학과지성사, 2004년) 참고. 촉각적 차원에 대한 가장 초기 근대 이론가로는 비비언 서브채크(Vivian Sobchack)가 있다. 그의 『육적인 생각: 체현과 무빙 이미지 문화』(Carnal Thoughts: Embodiment and Moving Image Culture, 오클랜드: 캘리포니아 대학교 출판부, 2004년) 참고. 로라 U. 마크스의 촉각 경험에 대한 개념의 요약본에 대해서는 다음의 글 참고: 「촉각적

미학」(Haptic Aesthetics), 마이클 켈리(Michael Kelly) 엮음,『미학에 관한 옥스퍼드 대백과사전』(Oxford Encyclopedia of Aesthetics, 옥스퍼드: 옥스퍼드 대학교 출판부, 2014년). 이 주제에 대한 마크스의 주요 연구는 다음과 같다:『영화의 표면: 다문화 시네마, 체현, 그리고 감각과 접촉』(The Skin of the Film: Intercultural Cinema, Embodiment, 더럼: 듀크 대학교 출판부, 2000년),『터치』(Touch, 미니애폴리스: 미네소타 대학교 출판부, 2002년). 제니퍼 바커(Jennifer Barker)도 이러한 개념을 탐구했다:『만질 수 있는 눈: 촉각과 영화적 경험』(The Tactile Eye: Touch and the Cinematic Experience, 오클랜드: 캘리포니아 대학교 출판부, 2009년). 텍스처와 관련이 있기도 하지만, 내가 언급할 수 있는 것의 범위 이상으로 '분위기'에 관한 새로운 수사학이 영화와 매체 연구 전반에 걸쳐 발전되고 있다. 이는 이 논의

에 의미 있는 기여를 할 수 있을 것이다. 이에 관한 주요 연구 중에는 그레이엄 더럼 피터스(Graham Durham Peters)의 『신기한 클라우드: 근원적 매체의 철학에 대해』 (The Marvelous Clouds: Toward a Philosophy of Elemental Media, 시카고: 시카고 대학교 출판부, 2015년)가 있다.

오민

노래해야 한다면
나는 당신의 혁명에 참여하지
않겠습니다

언제부터인지 동시대 음악에서 '선'이 들리지 않는다.

오랜 시간 음악은 선적으로 사고했다. 그중에서도 선율은 음악의 기본 단위와도 같았다. 좋은 선율을 만드는 것은 작곡가의 중요한 자질 중 하나였고, 보이싱(voicing)은[1] 연주자의 해석과 기술을 판단하는 기준이었다. 일반적으로 특정 곡을 안다는 것이 그 곡의 주요 선율을 기억한다는 의미로 통용되기도 했다.

선을 조직하는 방식 그리고 그렇게 조직된 결과로 발생하는 음향을, 음악에서는 '텍스처'라 부른다. 그 선이 하나인지, 여럿인지, 여럿처럼 보이지만 결국 하나인지, 하나를 다른 여럿으로 표현하는지에 따라 각각 모노포니, 폴리포니, 호모포니, 헤테로포니로 칭한다. 하나의 선으로 시작한 음악은 다수의 선을 조직하는 다양한 가능성을 실험하며 선적 사고 체계를 정립했고, 그렇게 체계화된 선의 언어가 텍스처이다.

하지만 조성이 무너진 20세기 이후의 음악 실험에서 텍스처 개념으로는 설명하기 어려운 음향적 변화가 들리기 시작했다. 선은 사라졌고 이미 희미해진 선의 흔적 사이를 부유하는 음향의 덩어리가 나타났다. 음악에서 선 대신 덩어리가 들린다는 것은 음악이 더 이상 선이

아니라 덩어리로 사고한다는 의미는 아닐까? 선으로 사고하지 않는 덩어리적 음향을 선형적 사고방식인 텍스처 개념으로 독해하는 것은 얼마큼 타당할까? 지각되는 현상과 사고의 체계가 충돌하는 현재의 곤란함을 비껴가기 위해, 나는 덩어리적 음향 현상에 관해 사유할 새로운 언어로서 '포스트텍스처'를 상정했다.

2

선의 소멸과 덩어리의 등장은 음악에서만 나타난 현상은 아닌 듯하다. 내러티브를 중심으로 하는 영화, 특히 미술의 범주에서 만들어지는 영상 역시 20세기 이후 계속적으로 비선형의 기류와 맞닥뜨려 왔다. 단발적 정보를 발산하는 다양한 소셜 미디어, 혹은 링크를 타고 참조 지점으로 즉각 임의 이동하는 하이퍼텍스트, 혹은 리모컨 버튼을 통해 불연속적으로 전환되는 텔레비전 채널, 혹은 누벨바그 영화에서 "무리수적으로 절단된"[2] 장면들, 혹은 다다가, 초현실주의가, 절대주의 필름이 시도한 무빙 이미지 콜라주, 어쩌면 그보다 더 이전인지도 모르지만, 시작점이 어디든 비선형적으로 흐르는 시간은 이제 비교적 자연스러운 현상이 되었다. "링크가 내러티브를 대체"했고,[3] "디지털 네이티브의 관점에서 텍

스트라는 형식은 점차 고루해지고"⁴ 있다. 내러티브가 선형적이라면⁵ 링크는 덩어리적이다. 언젠가 카타리나 그로세가 말했던 것처럼 텍스트가 선형적이라면 정보의 다발은 덩어리적이다.

덩어리적 감각은 『1900년 이후의 미술사』의 다섯 번째 서문에서⁶ 제시한 '형식으로서의 집합' 개념을 소환한다. 이 글은 미술계에 깊이 뿌리내린 힘의 불균형을 반성하는 실천으로서, 이질적 다수의 다양성이 보장되는 상태로 전체를 이루는 방안을 고민한다. 그리고 "여러 개의 조각 혹은 유닛이 한 개체를 이루는 모음, 덩어리, 또는 양"으로서의⁷ '집합'을 미술의 형식으로 주목한다. 여러 가지 조형 실험의 결과물을 테이블에 나열한 가브리엘 오로스코의 「작업 테이블」(Working Tables, 2000~5년), 어머니의 물건들을 전부 가져와 진열한 송동의 「버릴 것 없는」(Waste Not, 2005년~)이 이러한 형식의 예시로 제시되었다. 이 형식의 철학적 근간으로 제시된 '다중'(multitude)은⁸ 아도르노의 형식,⁹ 즉 재료에 폭력을 가하지 않는 비위계적 형식 개념과도 맞닿는다.

이 글은 주로 대규모 전시, 설치나 아카이브 작품에 나타나는 집합 형식에 집중할 뿐, 실질적으로 시간에 기

반하는 작품에 관해서는 논의하지 않는다. 그렇지만 글에 예시된 작품들을 떠올리며, 집합에 의해 자연스럽게 생성된 공간과 그 크기, 그리고 거기서 발생하는 순서 개념과 함께 관람 과정에서 형성될 시간 감각을 상상해 볼 수는 있다. 이 관념적이고 화이트 큐브적인 시간을 가득 메운 정보가 작동하는 방식은, 선이 사라진 음악에서 음향 덩어리가 운동하는 방식과 공명한다.

3

"노래해야 한다면 나는 당신의 혁명에 참여하지 않겠습니다(If I ought to sing I don't want to be part of your revolution)."

이 문구는 페미니스트이자 무정부주의 활동가였던 엠마 골드만의 말을 살짝 비튼 것이다. 원문은 "춤출 수 없다면 나는 당신의 혁명에 참여하지 않겠습니다(If I can't dance I don't want to be part of your revolution)." 정도로 번역할 수 있다. 춤추고 있던 골드만에게 한 동료가 다가와, 춤은 대의를 수행하는 활동가에게 부적절한 경박한 행위라며, 마치 동료의 죽음이라도 통보하듯 엄숙한 표정으로 훈계했고, 이에 골드만은 춤을 부정하는 혁명에는 참여하지 않겠다고 맞받아쳤다고 알

려져 있다.[10] 이 대화에서 나는 긴급한 것(대의)과 하찮은 것(춤)을 구별 짓지 않는 골드만의 비위계적 태도에 주목했다.

물론, 시대가 바뀌어 '춤(퍼포먼스 혹은 신체)'은 대의를 표명하는 중대한 표현 방식이 되었다. 하지만 '춤'이 다른 것으로 대체되었을 뿐, 경박하다는 오명을 쓴 채 뒷구석으로 내몰리는 것들은 어느 시대마다 존재하기 마련이다. 이 시대의 미술에선 형식이 그런 존재가 아닐까?

베르톨트 브레히트와 죄르지 루카치는 서로를 형식주의자라 부르며 공격했고, 클레멘트 그린버그마저도 형식주의자라는 단어에 불안을 표했다.[11] 형식은 어느 순간 구시대적거나 부차적인 것으로 간주되기 시작했다. 2020년의 뤼티켄 역시 형식에 관한 한 조심스러운 태도를 보이는 것을 보면,[12] 그런 분위기는 여전한 것 같다. 1930년대 무정부주의 운동가로 활동 중이던 골드만에게, 춤이 위대한 투쟁과 어울리지 않는 '경박한 것'(frivolity)으로[13] 취급되는 분위기가 불합리하게 느껴졌던 것만큼, 현시대의 미술계에서 활동 중인 나에겐, 미술에서 형식이 '하찮은 것'(frivolity)이라는[14] 뉘앙스를 풍길 때 모순적으로 느껴진다.

물론, 어느 시대건 예술에서 형식이 중요하지 않은 적이 없었다는 말에 완전히 반대할 사람은 많지 않을 것 같다. 다만 형식은 보이는데 그 형식을 지지체로 하는 대의가 바로 보이지 않을 때, 즉 '내용' 없이 존재하는 형식은 문제가 되는 듯하다. 하지만 그것이 정말 문제일까?

페인팅의 붓 터치에는 고유한 작가가 드러나지만, 평준화된 장비와 기술로 제작된 영상 작품들은 비슷비슷해 보일 뿐 작가가 잘 보이지 않는다는 말을 들은 적이 있다. 표현은 단지 신체적인 문제일까? 화가의 사유는 신체의 어디 즈음에 담기는 것일까? 도구의 평준화는 작가의 고유한 사유까지 평준화할 수 있을까? 한편, 혹자는 이와 관련하여 다양한 장비가 끼어들면서 신체와 표현 사이의 물리적 거리가 멀어지는 점을 지적한다. 신체와 표현 사이의 거리가 표현을 방해한다면, 소리와 몸 사이의 거리가 먼 피아노 연주는[15] 소리가 몸에 붙어 있는 노래보다 표현적으로 늘 열등하다고 할 수 있을까?

영상 작품들의 표현이 엇비슷해 보이는 것은, 표현을 그만큼 면밀히 살피지 않았기 때문은 아닐까? 비슷해 보인 것은 그저 착시고, 인식하지 못한 사이 매우 중대한 표현상 차이가 미묘하게 발생하고 있었던 것은 아

닐까? 만약 작가들 사이에서 유사한 형식이 별 질문 없이 반복 재생산되고 있는 것이 사실이라면, 그것은 도구의 문제나 도구가 벌려 놓은 몸과 작품 간 거리의 문제가 아니라 평준화된 장비가 표현까지 평준화한다는 성급한 단정 때문은 아닐까? 더 근본적으로는 예술에서 형식을 내용의 하위 위계로 보며 형식을 등한시한 결과는 아닐까?

내용 없는 형식은 애초에 불가능하다. 형식에 이미 내용이 집적되었기 때문이다.[16] 미술의 형식은 형과 색에 한정되지 않는다. 형식은 더 넓은 의미에서 창작에 필요한 모든 재료이자 사유이고 결과이며, 역사에 축적된 지식이기도 하다. 특정 형식이 재료로 선택되고, 그 형식이 이룬 성취가 진지하게 탐구된 후 비판적 사유에 의해 적절히 부정되는 동시에 새로운 형식 실험으로 연결될 때, 형식은 곧 내용과 동일해진다. 이런 형식 실험에서, 형식의 명분이 될 혹은 형식이 복무할 별도의 내용은 필요하지 않다.

내용과 형식은 위계 관계를 맺지 않는다. 춤출 수 없다면 혁명에 참여하지 않겠다는 말이, 대의를 손상하는 하찮은 것을 대의 주변에서 배제하겠다는 생각에 반대하듯, 노래해야 한다면 혁명에 참여하지 않겠다는 말은,

하찮은 것이든 하찮지 않은 것이든 대의에 봉사하는 대상으로 포섭하겠다는 생각에 반대한다. 이는 어떤 훌륭한 대의가 예술계를 관통하는 중이더라도 형식을 그 대의의 하위 위계에 두지 않겠다는 결심이기도 하다. 어떤 노래가 대의를 효과적으로 받들기 위해 불러진다면, 그런 노래는 부르고 싶지 않다.

시간 예술에서 형식 실험은 여전히 완료되지 않았다. 많은 실험이 축적된 시간 동안 새로운 재료와 기술과 사유와 태도가 끊임없이 도래했기 때문이다. 이미 모종의 답을 얻었더라도, 오늘 얻은 답이 내일 역시 여전히 답이라 확신할 수 없다. 매일매일 달라지는 그 답을 찾는 것이 나에게는 가장 긴급한 문제다. 즐거움이고 또 대의다.

<div align="center">4</div>

그렇다면 '노래'란 무엇인가?

여기서 노래는 사전적 의미의 노래를 지칭하지 않는다. 일반적으로 통용되는 노래의 의미와도 다르다. 노래는, 소통 지향적으로 정돈된 감각 정보의 위치, 방향, 질서를 의미한다. 반면 비(非)노래는, 관습을 벗어나는 새로운 관계로 연결된 감각 정보의 집합 양상 및 그 행동

을 의미한다. 즉 여기서의 '노래'와 '비노래'는 서로 대립하는 두 가지 운동 방향을 지시하는 것으로, 음악에 한정되지 않는 보다 보편적인 감각 언어를 지시한다. 그럼에도 이 두 언어를 굳이 노래의 관점에서 바라보는 이유는, 이 두 언어의 이질적 운동성을 음악을 통해 처음으로 명확히 인지했기 때문이다. 이해와 소통을 지향하는 노래와 이해와 소통을 지양하는 듯한 착시를 일으키는 비노래는, 음악 안에서 늘 갈등하고 공존해 왔다. 음악은 보이지 않는 시간을 관념적으로 정량화하면서 시간을 가시화하려 했다. 즉 노래하기를 꿈꿨다. 노래는 가사, 리듬과 펄스, 어울림이라는 공통 감각을 전략으로 취한다. 동시에 음악은 새로운 기술과 사유로 인한 새로운 구조가 출현할 때마다 그 구조에 근거하여 기존의 노래 관습을 뒤집으며 낯선 방식으로 말하는 언어를 촉구했다. 즉 노래에서 벗어나려 시도했다. 비노래는 곧바로 의미로 연결되지 않는 생소한 소리와 생소한 운동성을 탐구하며 시간 감각과 어울림을 재정의하기 위해 고군분투한다.

포스트텍스처는 시간의 수직적 또는 동시적 측면에서 감각 정보 사이의 비위계적 관계를 모색한다. 여기서 비위계적 관계를 모색한다는 것은, 작품의 외부에서 포착되는 위계적 현실에 관해 이야기하는 것을 지칭하지 않는다. 작품의 내부에서 비위계를 작동시키는 구성 언어를 실험하는 것을 의미한다.

일상을 위협하는 사회 구조적/자연적 위기를 논평하고 다가올 미래를 사변적으로 그리는 것이 예술의 책무 중 하나로 여겨지는 지금, 말과 글을 탑재한 수행, 즉 노래는 긴급한 의제를 춤보다도 빠르게 제시하고 전달하는 효과적 표현 방식으로 급부상했다. 노래가 주요한 표현 언어로 떠오르고 이 모두를 종합적으로 다룰 수 있는 퍼포먼스나 시간 기반 설치가 미술의 주요 매체로 안착하면서, 다양한 장르/매체의 이질적 재료 및 형식이 한 작품 안에 엮이게 되었다. 이질적인 것들이 결합될 때 종종 '정치적 올바름'이 요청되는데, 이는 단지 인종, 젠더, 지역 등 인간과 삶에 국한된 문제만은 아니다. 제롬 벨이 「베로니크 두아노」(Véronique Doisneau, 2004년)를 통해 발레의 구조에 고착된 솔로와 군무 사이의 '구별 짓기'를 지적했듯, 위계적 대상화는 한 작품에 공존

하는 형식과 재료 사이에서도 발생한다. 타 장르와 매체가 축적한 연구의 내용과 의미를 충분히 공부하지 않은 채 재료로 취할 때, 언뜻 새로워 보이는 것에 집중하여 비평적 시각을 잃을 때, 주제의 긴급성에 몰입하여 빠르고 효율적인 소통을 우선으로 할 때, 창작자도 인식하지 못하는 사이, 작품 안에서 특정 재료와 형식이 도구화되는 위험에 직면한다. 발레를 보며 군무의 아름다움에 감탄하는 동안, 배경 역할에 충실한 군무 동작에 내재된 억압이 종종 간과되는 것처럼.

감각 재료의 위계에 관한 태도의 양극단은 바그너와 케이지를 통해 선명하게 드러난다. 바그너는 총체 예술을 제안하면서 "음악, 시, 춤, 회화, 건축, 무대 장치, 의상 조명을 비롯한 제반 효과"들이[17] 하나의 극적 표현을 위해 봉사하기를 원했다. 음과 음 사이의 위계를 근간으로 조화를 도모하는 호모포니 안에서 그보다 더 완벽한 조화를 실현하기 위해 모든 시청각 요소를 하나의 이념 아래 도구화하는 바그너의 전략이야말로 호모포니적 태도의 결정체라 할 수 있다. 하지만 그것은 너무 과도한 바람이었을까? 호모포니는 바그너 이후 곧 몰락한다.[18] 반면 케이지와 커닝햄은, 1950~60년대 미술과 무용에서 이루어진 주요한 실험이 바그너의 총체 예술에

반대했던 것과 결을 같이하며, 하나의 목표에 복속된 총체 감각을 지양했다. 그들은 음악에 맞추어 추는 모던 댄스에서 "음악이 춤을 강화하기도 하지만 무용수의 움직임을 지배"한다고 보았고,[19] 음악과 춤 사이의 관습적 관계에서 벗어나기 위한 다양한 실험을 진행했다. 케이지, 커닝햄, 스탠 밴더비크의 협업으로 제작된 「변주곡 5번」(Variation V, 1965년)은, "소리와 움직임 중 어느 하나가 다른 하나에 종속되거나 미리 결정된 총체에 포섭되지 않고 동등한 구성체로 독립한 상태에 다다를 때까지, 의도적으로 소리와 움직임의 창작 과정을 분리"했다고 알려져 있다.[20]

위계는 실용적이다. 음악이 이미지의 배경으로 쓰이고, 이미지가 텍스트의 일러스트레이션으로 쓰일 때, 의미는 더 빠르게 전달된다. 하지만, 위계를 형식 혹은 재료 혹은 태도로 취하는 것은 예술의 역사가 흐르는 방향을 고려할 때 그리 동시대적으로 보이지는 않는다. 20세기 이후의 예술은, 기존 관습에서 하위 위계에 위치하여 실질적으로 소외되었던 요소들을 새롭게 예술 재료로 흡수했다. 쇤베르크의 12음 기법은 조성 체계에서 위계화된 열두 개의 구성음을 그 위계로부터 해방하고, 결과적으로 발생하는 불협화를 음악 재료로 실험했다. 케이

지의 「4분 33초」는 재료로서 고려조차 되지 않았던 소음을 악기 소리와 동등한 재료로 정착시키는 데 기여했다. 락헨만은 연주에서 금지된 행위, 예컨대 활을 현의 수직이 아닌 수평으로 긋는 행위를 본격적인 현악 주법으로 변환시키며, 주법으로 인정되는 것과 인정되지 않는 것 사이의 구분을 없앴다. 기계로 복제된 이미지와 공장에서 생산된 일상적 소모품이 미술의 재료로 인정된 지도 이미 오랜 시간이 지났다. 화이트 큐브의 바깥 공간 및 관객 등 미술의 재료 밖에 있던 것들 역시 이제는 재료로서 사유된다. 저드슨 무용의 태스크 기반 실험을 통해 신체 자체와 움직임에 관한 탐구가 진행되면서, 무용은 각 무용수의 고유한 신체와 특유한 움직임에 집중하기 시작했고, 결과적으로 주인공 개념 역시 희미해졌다. 예술에서 주와 부는 지속적 반성을 통해 그 경계가 희미해졌다.

포스트텍스처의 비위계적인 사고는 소위 하위 위계에 있던 요소들을 자연스럽게 주요 재료로 흡수하고, 암암리에 상위 위계를 점유하던 요소들을 다른 재료들과 동등하게 재배치한다. 비위계적 시선이 넓어질수록, 더욱 이질적인 재료가 한 곳에 공존한다. 재료는 사물과 신체 또는 소리, 빛, 형, 색 같은 감각 자극에서부터, 작

업의 과정과 역할, 지식화된 형식, 장르와 미디어의 차이, 그리고 문화, 역사, 태도, 사유, 질문 등을 포괄하며 범위를 늘려 간다.

　재료 간 성격 차가 커질수록 그 틈을 연결할 관계를 발견하는 것이 긴요해진다. 관계가 부재한 군집은 창작이라기보다는 우연에 가깝다. 위계적 사고가 관계를 먼저 설정하여 그 안에 재료를 끼워 맞췄다면, 비위계적 사고는 아도르노의 미메시스적[21] 태도를 취하여 재료를 면밀히 관찰한 후 그 관찰로부터 관계를 구축해 나간다. 관찰에 기반하여 가정된 관계 안에 이질적 재료들을 엮기 위해서는 보다 더 정교한 구성이 요청된다. 이질적 재료 사이에 비관습적으로 상정된 관계 그리고 이들 간의 정교한 구성 안에서, 정보는 결국 포화 상태를 맞이한다. 포화 속 긴장감은 발전하는 것 같지도 해결되는 것 같지도 않다. 포화된 정보가 방향을 읽기 어렵게 그러나 긴장감을 늦추지 않고 흐르는 포스트텍스처는 기존의 관습으로는 말하기도 읽기도 어렵다.

6

포스트텍스처는, 시간의 수평적 또는 구조적 측면에서 비선형적 시간 언어를 탐구한다. 여기서 비선형은 이야

기의 순서가 뒤틀린 서사 방식을 지칭하지 않는다. 그렇다고 텍스트를 지지체로 하여 자유롭게 부유하는 (무빙) 이미지들의 병치 혹은 연속 상태를 지시하지도 않는다. 시간 예술에서 시간의 흐름을 관장하던 다양한 관습과 그러한 관습에 기반한 사고에 의해 획득되는 상호 이해와 명확성을 선형성으로 규정하고, 이로부터 벗어나려는 태도를 의미한다.

관습은 편리하다. 관습은 이해를 돕는 계단처럼 작동한다. 보이지 않는 것들로 뒤덮인 세계에 사는 우리는, 자연히 이해를 탐한다. 즉, 관습을 디디며 전진한다. 그리고 이해한 만큼 표현한다. 즉, 노래한다. 노래로 점철된 세상은 안전을 약속하는 듯하다. 하지만 안전한 삶은 얼마큼 즐거운가? 또 얼마큼 안전한가? 노래의 관습은 선형적으로 운동하고, 포스트텍스처는 노래하지 않는 비선형적 운동을 시도한다.

포스트텍스처는, 시간의 구조를 짤 때 사용되던 여러 관습들, 예를 들어 사건의 인과, 갈등의 해결, 기승전결, 자연스러운 화성 진행, ABA 구조 등, 그동안 듀레이션의 뼈대가 되었던 고전적 관습을 의심한다. 하지만 포스트텍스처적 사유에서, 시간 위에 배치되는 재료 간에 맺어지는 관계 구조가 필요하다는 생각은 여전히 유효하

다. 기억을 종합하는 경험이 감상의 골자를 이루는 시간 예술 작품에서 사후적으로 종합할 시간의 관계 구조가 누락된다면, 굳이 특정 작품 안에서 흐르는 시간을 직접 경험할 이유를 찾기 어렵다. 시간의 관계 구조가 부재한 작품은 그에 관한 설명을 글로 읽거나 말로 전해 듣는 것으로만도 작품 속 사유를 어느 정도 눈치챌 수 있다. 하지만 작품의 총 러닝타임을 경험하지 않아도 되는 예술은, 여전히 훌륭한 예술일 수 있지만, 시간 예술이 아니거나 시간 예술이라면 시간을 낭비 중이다.

포스트텍스처는 이야기를 재현하지 않는다. 이야기를 고안하지도 않는다. 환영을 만드는 것에도 관심이 없다. 상징을 숨기지 않으며, 메시지를 전달하지도 않는다. 이야기, 환영, 메시지는, 의도했든 의도하지 않았든, 선형적으로 운동하며 그 과정에서 다른 모든 것을 빨아들여 자신의 배경으로 만든다. 포스트텍스처는 어떤 재료도 수단화하지 않기 위해 노력한다. 재료로 선택된 다양한 감각 정보들이 스스로 행동할 수 있는 입체적인 시공간을 모색한다.

포스트텍스처는 이해로 취득되는 선형성뿐 아니라 모호한 비선형 이미지 다발이 모종의 대의와 연결될 때 획득되는 다른 유형의 선형성 또한 지양한다. 이때 현실

과 무관하게 발생하는 위안 또한 경계한다. 가르치지 않고, 설교하지 않는다. 대신, 아직 결론이 나지 않은 탐구에 관객을 초대한다. 그리고 보는 동안 보이지 않는 것, 듣는 동안 들리지 않은 것이 무엇인지 토론하는 담화를 청한다.

포스트텍스처는 커뮤니케이션의 속도에 집착하지 않는다. 빠른 속도는 관습과 결탁한 증거일 수 있고, 관습은 자율성을 방해한다. 대신, 아직 시도되지 않은 커뮤니케이션 방식에 관심을 갖는다. 새롭게 고안된 언어를 말하고 들을 의향이 없을 때 포스트텍스처는 그저 무의미하고 터무니없는 소음으로 들릴 수 있다.

7

포스트텍스처는 음악이 탐구해 온 시간 언어 연구에서 출발한다.[22] 이 연구는 서양 음악사의 흐름을 두 가지 관점에서 관찰한다.

먼저, 소리 재료의 변천사를[23] 살피면서 새로운 소리 재료를 탐색한다. 소리 재료의 변천은 조성이라는 강력한 사고 체계가 무너지고 작곡가마다 각자의 사고 체계를 더 적극적으로 고안하게 된 20세기 이후 가속화되었다. 그리고 이전 시대에 형성된 재료 간 위계를 전복하

는 방향으로 전개되었다. 위계의 전복은 단순히 기존의 위계를 뒤집거나 무언가를 배척하는 것을 의미하지 않는다. 포스트텍스처는 기존의 재료를 다른 시선에서 바라보고 가능성이 잠재된 새로운 재료를 발굴하면서 재료들 사이의 비위계적 관계를 실험한다.

다음으로, 노래와 비노래의 대립 및 협력의 양상을 살피면서 음악의 수평적 구성 언어를 연구한다. 노래적(목소리) 표현의 대척점에서 비노래적(악기적) 표현을 아우르는 '리체르카르'(ricercar)는, 본래 '찾는' 것을 의미하며 '변화를 탐색'한다. 이후 프렐류드, 토카타, 판타지 등 그 이름을 바꾸어, 노래와 짝을 이루거나, 노래와 하나가 되거나, 노래를 발전시키거나, 노래를 재정의하거나, 노래하지 않으면서 노래를 교란하고 음악사를 흔들었다. 포스트텍스처는 짐짓 비신체적으로 보이지만 어쩌면 노래보다 더 신체적일지도 모르는, 노래하지 않는 운동성을 연구한다.

포스트텍스처는 다채널 영상 설치의 형식을 실험한다. 폴리포니와는 구별되는 덩어리적 다성부 개념과 영상 매체에서의 다채널 구성을 연계해 리서치한다. 여러 스크린이 거대한 하나의 이미지를 그리거나, 공간을 구성하고 움직이거나, 몰입을 촉구하거나, 전방위적 신체

반응을 이끌어 내는 등 다양한 양상의 다채널 구성 방식이 등장한 가운데, 포스트텍스처는 각각의 스크린이 독립성을 유지한 상태에서 협력하는 새로운 관계 언어를 모색하고, 이때 발생하는 동시 감각을 예민하게 살핀다.

포스트텍스처는 실험 영화의 '디스포지티프' 개념을 참조한다. 영상 매체의 맥락에서 디스포지티프는 "제작–구동–감상과 관련한 물질적 장치와 환경, 제도적/문화적 관계 구조, 이질적 구성 요소를 접합하거나 장르를 교차하는 미적 경험, 관람성 연구를 포괄"한다.[24] 확장 영화가 탐구해 온 영상 언어에 타 시간 기반 장르의 언어를 연결하면서 새로운 창작과 독해 방식을 모색한다는 점에서, 포스트텍스처는 디스포지티프 연구와 교류한다.

궁극적으로 포스트텍스처는 시간에 관해 사유한다. 텍스처로 구성되었든 포스트텍스처로 구성되었든, 시간 예술의 감상은 지금-여기에서 보이고 또 들리는 것, 즉 물리적 동시의 지각에서 출발한다. 한편, 시간 예술의 창작 과정 속 중심 사유는 결국 감각 정보의 동시적 배열과 또 그 작동의 문제로 귀결된다. 흥미롭게도 동시는 늘 비동시를 수반한다. 살리에리가 모차르트의 미발표 신곡의 악보를 눈으로 읽으며 소리를 상상하던 중 그 아름다움에 취해 악보를 떨어뜨렸던 「아마데우스」의

장면이 완전한 허구만이 아니듯, 감각은 물리적 자극의 지각뿐 아니라 이 자극을 상상하고 기억하고 추론하는 것을 통해서도 가동된다. 즉 자극 발생의 이전과 이후를 넘나든다. 이때 동시와 비동시는 맞붙는다. 포스트텍스처 연구는 감각의 발생, 수용, 지각, 판단을 둘러싼 동시와 비동시에 관한 실험을 포괄한다.

그런 점에서 포스트텍스처는 수행성 탐구와 직결된다. 수행하는 것은 과거에 생각했던 것을 지금-여기에 펼치는 것뿐 아니라, 지금-여기에서 그 모든 것을 다시 생각하는 것이다. 그런 점에서 나는 수행하는 것이 곧 생각하는 것이라는 견지를 가지고 있다. 생각하는 것으로서의 수행은 궁극적으로 과거와 현재와 미래 사이의 대화이며, 동시와 비동시의 접속이다. 동시와 비동시가 적극적으로 관계할수록 수행이 일어나는 지금-여기의 부피는 넓어지고, 수행하는 신체는 넓어진 지금-여기를 역동적으로 횡단한다. 포스트텍스처는 이 운동을 어떻게 조직하고, 실행하고, 또 읽을 수 있는지 추적한다.

한편, 포스트텍스처는 보이지 않는 이미지에 관한 질문이기도 하다. 시대가 변하면서 이전에 보지 못했던 많은 것들을 볼 수 있게 되었지만, 시대가 변한 만큼 보기 어려운 것 역시 늘어났다. 볼 수 없는 세계는 여전히(앞

으로도) 존재한다(존재할 것이다). 시간은 순간순간 부분적으로 경험할 수 있을 뿐 절대로 전체를 한 번에 볼 수 없다는 점에서, 애초에 보이지 않는 세계이자 이해 불가능한 차원이다. "시간 위에 배치된 모든 재료는 보인 즉시 사라진다. 이때 기억이 사라진 순간을 종합하는 기술로 작동한다."[25] 상상 역시 아직 나타나지 않은 순간을 미리 가정하는 기술로 작동한다. 시간 예술은 순간의 '보이는 이미지'들을 기억과 상상으로 엮어 이를 다시 하나의 '보이지 않는 이미지'로 그려 낸다. 시간의 흐름 또는 그 구조를 관념적으로 그려 내는 것, 그것이 시간 예술가의 주요한 실천이다. 포스트텍스처는 시간 예술가의 실천 안에서 보이지 않는 이미지를 그리는 구체적인 언어를 탐색한다.

1. 주요 선율을 잘 찾아내고 표현하는 것.

2. 질 들뢰즈(Gilles Deleuze), 『시네마 2: 시간-이미지』(Cinema 2: The Time-Image, 미니애폴리스: 미네소타 대학교 출판부, 1989년), 195.

3. 유운성, 「아카이브, 혹은 자기기술 시대의 미학」, 포럼 『시체이거나 영광이거나: 내러티브 × 픽션 × 아카이브』(방혜진 기획, 2020년) 발표, http://annual-parallax.blogspot.com/2021/09/blog-post.html (2022년 7월 13일 접속). "내러티브를 대체한 것은 링크이며"라는 구절을 인용, 각색.

4. 권시우, 「오디오 비주얼에 대한 가설 (1)—의사-지지체로 작동하는 '이미지'」, 『집단오찬』, https://jipdanochan.tistory.com/m/113 (2020년 5월 29일 게재, 2022년 7월 13일 접속).

5. 이 책 59~60(주 3).

6. 핼 포스터(Hal Foster)·로절린드 크라우스(Rosalind Krauss)·이브알랭 부아(Yve-Alain Bois)·베냐민 부흘로(Benjamin H. D. Buchloh)·데이비드 조슬릿(David Joselit), 「세계화, 네트워크, 그리고 형식으로서의 집합」(Globalization, Networks, and the Aggregate as Form), 『1900년 이후의 미술사』, 3판(Art Since 1900: Modernism, Antimodernism, Postmodernism, 템스 앤드 허드슨[Thames & Hudson], 2016년).

7. 『1900년 이후의 미술사』, 57.

8. 『1900년 이후의 미술사』, 57~8. 파올로 비르노(Paolo Virno), 안토니오 네그리(Antonio Negri), 마이클 하트(Michael Hardt)가 제시한 다중성을 '집합' 형식의 철학적 근거로 제시한다.

9. 테오도어 아도르노(Theodor W. Adorno), 『미학 이론』(Aesthetic Theory, 런던: 블룸즈버리 아카데믹[Bloomsbury Academic], 2013년), 195. "형식은 형식화된 것에 아무런 폭력도 가하지 않고 그로부터 나타나게 될 때만 실체적인 것이 된다."

10. 알릭스 케이츠 슐만(Alix Kates Shulman)은 「페미니스트의 춤」(Dances with Feminists, 『위민스 리뷰 오브 북스』[Women's Review of Books], 4권 3호[1991년 12월])에서, 이 구절은 골드만이 실제로 한 말과는 차이가 있으며 골드만은 1931년 처음 출판된 그의 자서전 『내 인생 살기』(Living My Life, 뉴욕: 코지모[Cosimo], 2008년, 56)에 다음과 같이 썼다고 밝힌다. "그것은 아나키스트 운동가가 되려는 사람에게 적절하지 않은 불명예스러운 일이며, 나의 경박함은 단지 대의를 다치게 할 뿐이라고. [...] 나는 아름다운 이상을 위한, 무정주주의를 위한, 그리고 관습과 편견으로부터의 자유를 위한 대의가 삶과 기쁨을 부정하는 것을 요구한다면, 그런 대의는 믿지 않는다."

11. 『1900년 이후의 미술사』, 35.

12. 스벤 뤼티켄(Sven Lütticken)이 2020년 6월 『이플럭스 저널』 110호에 게재한 「이미 형성된 것의 수행: 역사적 형식주의의 요소」(Performing Preformations: Elements for a Historical Formalism)는 다음 문장으로 시작한다. "지금과 같이 예외적인 시기에 형식에 관해 논의하는 것은 하찮음(frivolity)의 절정처럼 보일지 모른다. 그럼에도 나는 형식이 그 어느 때보다도 더 절실하게 중요한 문제라고 생각한다."

13. 골드만, 『내 인생 살기』, 56.

14. 뤼티켄, 「이미 형성된 것의 수행: 역사적 형식주의의 요소」.

15. 『연습곡 1번』(서울: 작업실유령, 2018년)에서 내가 썼던 구절을 인용하면, 피아노 연주에서 "손가락으로 피아노 건반을 누르면 건반이 해머를 움직이고, 이 해머가 현을 때려 현이 진동하면서 비로소 소리가 완성된다".

16. 오민, 「선형적 시간은,」, 박수지·오민 엮음, 『토마』(서울: 작업실유령, 2021년), 85. "형식화된 것, 즉 내용이 결코 형식의 외적 대상이 아니며, 형식이 내용의 침전물인 것처럼,"을 인용, 각색. 이 구절은 아도르노의 『미학 이론』 192, 195를 참조하여 구성되었다.

17. 신예슬, 「음악 혹은 음악이 있다는 사실」, 『토마』, 59.

18. 물론 호모포니의 몰락은, 수직적 총체성이 아니라, 해결을 극단적으로 지연하며 음악을 수평적으로 확장하는 동안 음의 기능성이 저하된 것에서 관련성을 찾는 것이 더 타당하다. 하지만 나는 이 수직적 총체성과 수평적 확장 간에 어떤 모종의 관계가 있지 않을까 의심 중이다.

19. 앤드루 유러스키, 『블랙박스와 화이트 큐브 사이』(시카고: 시카고 대학교 출판부, 2014년), 152.

20. 유러스키, 『블랙박스와 화이트 큐브 사이』, 152.

21. 원준식, 「아도르노 미학에서 미메시스와 합리성의 변증법」, 『미학/예술학 연구』 26집(서울: 한국미학예술학회, 2007년). 아도르노의 미메시스 개념을 리서치하는 과정에서 「아도르노 미학에서 미메시스와 합리성의 변증법」이 많은 도움을 주었는데, 그의 논문에 의하면 "아도르노가 예술을 미메시스로 규정할 때, 그것은 '대상의 모방'을 의미하지 않는다. 이는 그가 미메시스 개념을 플라톤에서 시작되는 서양 미학의 전통에 연결시키지 않고, 그 이전으로 거슬러 올라가 선사시대 인간의 고유한 행동 양식에서 그 기원을 찾기 때문인데, 그것은 타자를 대상화하지 않는 행동 양식"(58)이다. "자연에 대립해서 그것을 지배하려고 하는 것이 아니라 자연에 순응하면서 그것을 따라 하는 것이며, 그런 점에서 인간과 자연 사이의 대립을 전제하는 것이 아니라 양자 사이의 친화성을 전제하는 것"(59)이다.

22. 이 연구는 음악 비평가 신예슬, 작곡가 문석민과 함께 진행 중이다.

23. 오민, 『부재자, 참석자, 초청자』(서울: 작업실유령, 2020년), 110.

24. 오민, 「선형적 시간은,」, 『토마』, 83.

25. 이 책 47.

문석민

비선형적, 비서사적 음악

신예슬

노래?

백지수

별미 빵을 만들겠다는
제빵사의 마음으로

1

"사실상 모든 음악은 선형성과 비선형성의 혼합물이다. 선형성과 비선형성은 음악이 시간을 구조화하고 시간이 음악을 구조화하는 두 가지 기본적인 수단이다."[1]

2

조녀선 크레이머는 『음악의 시간』에서 "서양 음악에 대중요한 문제를 너무 늦게 알아차렸다. 음악을 다루는 글에 자주 등장하는 그 문장은 "슬프게도 아르놀트 쇤베르크의 예언은 아직 실현되지 않았다…"라는 말에 앞서 인용되곤 했다. "언젠가 평범한 사람들이 내 음악을 흥얼거릴 날이 올 것이다." 출처와 진위 여부는 불분명하지만 널리 멀리 퍼져 나간 쇤베르크의 이 한마디 때문에 나는 그를 오래도록 실패한 예언가로 기억했다. 예언이 무의미한 시간의 이미지를 하나 꺼내 본다. 특별할 것 없이 무상하고 아름다운 하얀색 비닐봉지다. 붉은 벽돌담 앞에 버려진 하얀색 비닐봉지는 낙엽 따위와 함께 길바닥을 뒹구는데, 이따금 불어온 바람에 둥실 떠오르고 나부낀다. 아주 느리지도 빠르지도 않게, 나름의 패턴이 있는 듯하다가 일순 변칙적으로 형태를 바꿔 움직인다. 비닐봉지의 무빙 이미지를 바라보는 극중 인물은 "난

한 논의의 대부분은 선형성에 초점을 맞추고 있다."고
하면서도,² 한편으로는 조성 음악 중에서도 텍스처나
모티브적 재료, 리듬 형태 등이 지속하는 음악에서 비선
형적인 구성이 종종 나타난다고 이야기한다. 하지만 적
어도 나에게 조성 음악은³ 선형적이다.

"선형성과 비선형성은 모두 청자의 예상에 달려 있
지만, 결정적인 차이가 있다. 그 차이는 우리가 조성 음
실현되지 않은 이유는 아직 그 '언젠가'가 오지 않았거
나 그 음악 자체가 지닌 본질적인 문제라고 생각했지만
불현듯 진짜 문제는 그 말에 처음부터 내재했다는 것을
깨달았다. 그 음악을... '흥얼거려야' 할까?

무언가를 흥얼거리기 위해서는 보통 1) 목소리로 노
래할 수 있는 선율을 2) 명확히 지각하고 3) 무의식적인
수준으로 체화한 뒤 4) 무심코 허밍하거나 노래해야 한
이 모습이 세상에서 가장 아름답다고 생각해"라고 말하
고, 장면 밖의 카메라가 인물의 얼굴을 비추며 만성적인
무기력으로 점철된 삶의 무상함과 진실함, 결핍과 과오,
오늘의 가능성을 상상하게 한다.¹

복잡한 세상 일을 잠시 제쳐 두고 여러 감각이나 인
지 상태를 고양시키지 않는, 미량의 정보로 구성된 시간
은 그저 흘러갈 뿐이다. 이러한 시간 속에서는 별다른

악을 들을 때, 예를 들어, 각각의 소리 사건(개별 음, 화음, 또는 모티브)이 어떻게 확장될지, 무엇이 뒤따를지에 대한 우리의 예상이다."[4]

우리가 조성 음악을 들을 때 어느 정도 예상할 수 있고 또 시간의 흐름을 파악할 수 있는 이유는 조성 음악이 공통된 체계 안에서 만들어졌기 때문이다. 조성 음악은 장음계, 단음계라는 공통의 음 재료와 그에서 비롯된다. 흥얼거림에 도달하기 위해서는 이 수많은 단계를 모두 통과해야 하는데 무엇보다 중요한 것은 이 모든 것이 몸에 명확히 기입되어야 한다는 것이다. 흥얼거림은 몸과 기억, 목소리라는 세 요소의 결합을 통해서만 발생할 수 있는 특수한 사건이기 때문이다. 그런 의미에서 쇤베르크의 음악은 흥얼거림과는 아주 멀리 떨어져 있지만 그게 특별히 나쁘거나 아쉬워할 만한 일은 아니다. 쇤베일이 일어나지 않는다. 앞으로도 그럴 것이므로 이 시간을 주목할 필요는 없다. 무상하고 아름다운 하얀색 비닐봉지뿐 아니라 안티 스트레스를 지향하며 시간을 죽이는 다양한 방법들, 사이버 불멍과 ASMR(Autonomous Sensory Meridian Response) 등은 삶의 시간을 그저 흘려보내려는 유행이다. 다른 한편, 어떤 사람들은 몰입이라는 비일상적 변성 상태를 통해 현재의 시간을 연장한다.

화음에 기능을[5] 부여하여 사용하였고, 거의 모든 조성 음악은 결국에는 으뜸(화)음으로 끝맺는다. 전개 방식에 있어서는 소나타 등의 형식 안에서 "제시와 발전(전개) 그리고 재현이라는 틀 속에서 긴장과 이완이라는 변화를 토대로 하고, 특히 종결 지향적 진행"으로[6] 전개된다. 무엇보다도 음악에서 시간성을 형성하는 것은 '박자'인데, "한 작품은 하나의 시간적 척도에 따라 통일되르크의 음악은 지금 세계 어딘가에서 분명 라이브로 연주되고 있을 것이고, 지금 당장 그의 음악을 듣고 있는 사람도 나를 포함해 열 손가락으로 다 꼽을 수 없을 것이며, 쇤베르크와 그 동료들이 남긴 것은 서유럽 전통을 중시하는 수많은 작곡가에게 중요한 유무형의 유산으로 계승되고 있다. 흥얼거려지지 않을 뿐이다.

이들은 시간 지각 능력을 훈련해 시간을 늘리거나 깊게 만들고 현대의 시간 빈곤과 부채를 극복하며 궁극적으로는 인간의 무한한 상태를 열고자 한다. 뇌에서 일어나는 일을 매일 새롭게 밝혀내는 인지 과학 연구, 사회학적 종단 연구와 심리학의 임상 연구, 그리고 유명 기업가의 성공 사례가 이러한 시도의 가능성을 뒷받침한다.[2] 일상적인 시간의 무의미한 측면과 비일상의 시간을 훈

고, 강박과 약박이라는 규칙적 주기성"을[7] 가진다. 또한 선을 조직하는 방식에 있어서 호모포니의 구성 방식을 주로 사용하였는데, 호모포니를 조직하는 여러 개의 선 중에는 우위를 가지며 주로 상성부에 배치되는 주선율이 존재하며, 우리는 이것을 따라가며 음악을 청취하기도 한다.

사랑 노래의 반대항

사랑 노래를 지독하게 많이 들어야만 했던 어느 날 저녁, 나는 오민과 문석민과 이야기하며 꽤 많은 노래의 상위 개념은 음악이 아니라 사랑인 것 같다고 말했다. 우리는 그런 사랑 노래가 듣는 사람에게 정확히 무엇을 하는지, 어떻게 설계됐는지에 관해 이야기했다. 아마도 그 노래들은 사랑의 순간에 창발하는 여러 정서와 구조를 소리 련하는 몰입의 경험 모두 우리가 사는 시간의 이미지다. 우리는 여러 시간의 이미지 사이를 어정쩡하게 서성인다.

시간은 볼 수 없고 만질 수 없는 것임에도 모두가 동일한 규격으로 소유할 수 있는 거의 유일한 것으로 통용된다.[3] 인간이 겪는 현상과 감각을 지탱하는 것은 세계를 구성하는 만물의 균일하고 보편적인 상태에 대한 고전적 믿음이다. 거센 파도가 치는 바다에 머무르는 항

3

"최근 음악의 형태는 최종적인 [목표 지향적인] 극적 형식과는 거리가 먼 형태로 구성되었다. 이러한 형태는 클라이맥스를 지향하지 않으며, 청자가 클라이맥스를 예상할 수 있도록 준비하지 않으며, 그 구조는 일반적인 작품의 전개 과정에서 볼 수 있는 흔한 단계인 도입, 상승, 과도기, 페이딩 단계를 포함하지 않는다."[8]

로 담아내 사랑에 준하는 감각을, 그리고 몸소 느낄 수 있는 감동을 주기 위해 만들어졌을 것이다. 이렇게 우리는 추측했다. 사랑 노래로 시작된 대화였지만 세 사람의 머릿속에 떠오른 노래의 주제가 꼭 사랑에 국한되지는 않았다.

음악을 듣는 이들은 감정을 느끼고, 음악에 도취한다. 때로 눈물과 웃음이라는 신체 반응을 얻는다. 이런 상태 해사는 배를 통제하며 항해를 이어 가는 과정의 어려움 속에서도, 항로와 지도에 관한 신뢰에 기반해 곧 안전한 장소에 도착하리라 믿는다. 요동치지 않는 완성된 결말 또는 완성된 결과를 담보하는 과정으로 세계를 신뢰하지 않는다면 삶을 산다는 것은 매 순간 미지를 헤매듯 불안하고 두려울 것이다. 하지만 현대의 과학은 세계를 구성하는 시공간의 균질성에 근본적인 의문을 제기한다.

음악 대학 작곡과에 갓 입학한 1학년 1학기의 일이었다. 지도 교수는 조성 음악이 아닌 12음 기법을 사용한 작품을 만들어 볼 것을 제안했다. 기법 자체는 매우 명확하여 익히기에 어려움은 없었지만 이 음 재료를 전개시키는 방법을 찾기는 쉽지 않았다. 음악 대학 작곡과에 입학하기 위해 주어진 모티브로 베토벤과 비슷한 스타일는 음악과 나의 어떤 한 부분이 공명한다고 느낄 때 발생한다. 깊은 몰입을 넘어서 신체 가까이 와닿는 음악들, 경험을 바탕으로 이해하고 공감할 수 있는 음악들, 많은 음악인이 바라는 '감동을 주는 음악'들은 오늘날 거의 모든 전통과 장르를 통틀어 음악 문화 일반에서 가장 사랑받으면서도 가장 중요히 다뤄지고 있고, 이 음악들은 나에게도 아주 중요하다. 하지만 이것이 음악의 전부는 이론적 증명을 통해서든, 훈련을 통해 시간을 압축하는 비일상적 몰입과 그저 흘러가는 시간의 무의미함 사이를 오가는 삶의 경험을 통해서든, 시간은 명징한 것이라기보다는 논쟁적이고 복잡한 것이고 과거에도 현재에도 언제나 일부는 미지의 영역에 남아 상상과 가능성의 덧셈을 허용한다.

시간은 흐른다. 우주적 규모에 달하는 물리 법칙을

의 소나타를 쓰거나 18세기 양식의 화성법 문제를 푸는 등 조성 음악 위주로 공부해 온 터라, 20세기 음악 양식이 어떻게 전개되었는지는 잘 알지 못했기 때문이다. 쇤베르크와 12음 기법은 그저 이름만 알고 있던 미지의 존재였다.

어쨌든 너무 오래전의 일이기도 하고 그 악보도 남아 있지 않기에 어떻게 작품을 완성시켰는지는 정확히 아니고, 내가 음악에서 기대하는 전부도 아니다.

시간 안에서 소리를 구조화한다는 근본 조건을 공유하기 때문에 사랑 노래와 같은 '음악'이라 불리지만, 나는 감동 대신 수많은 의심과 질문을 양산하는 음악을 떠올렸다. 정서를 찾을 수 없는 음악, 무슨 구조인지 이해할 수 없는 흐름, 정확히 무슨 소리인지 알기 어려운 것들, 쾌감보다는 거슬림에 가까운 음향, 일상의 표면에서 파헤치지 않더라도 우리는 시간이 흐르고 있음을 체감한다. 우리는 살아 있으며 만물의 생동과 소멸을 목격한다. 세계에 작용하는 힘의 변화를 통해 그 사실을 감각한다. 태양과 별의 움직임, 바람에 흔들리는 나무, 떨어지는 물건, 생물의 살아 있는 상태, 신체 내외부에서 일어나는 변화, 안구의 아주 작은 움직임, 때로는 눈을 감고 그릴 수 있는 풍경까지 우리의 인지 과정이 흐르는

기억나지 않지만, 당시 분석했던 작품들의 전개 방식을 표면적으로 모방하거나, 주선율을 만들고 그 배경이 되는 요소들을 배치하는 조성 음악에서의 구성 방식을 사용했던 것 같다.

여기서 12음 기법을 만든 쇤베르크도 나와 똑같은 어려움을 겪었으리라고 감히 상상해 본다. 쇤베르크가 본격적으로 12음 기법을 사용했던 초기 작품 중 하나인 겪는 경험과 그 어떤 접점도 없는 이야기. 한 끝점에 공감과 감동을 허락하는 노래가 있다면, 다른 끝점에는 몸의 감각과 보편 질서에서 멀어지려는 음악이 놓일 수 있을 것 같았다. 어떤 놀라운 음악은 이 둘 모두를 동시에 성취하기도 하지만 그건 꽤 드문 일이었다. 어쩌면 이들이 동일선상에 놓일 수 있는 것인지 잘 모르겠다는 생각도 들었지만 일단은 두 끝점에 놓인 음악에 기대하는 바 시간 속에서 펼쳐진다. 그런데 시간은 왜 과거에서 미래로 흐를까. 하나의 비유를 빌리자면 '태초의 태엽'이 감겨 있는 상태에서 점차 풀려나가듯, 시간은 태초의 시작점에서 아직 도래하지 않은 미래로 흐른다.[4] 테이블에서 날달걀이 떨어져 산산조각 난 사건에서 테이블에 놓인 달걀은 산산조각 나기 이전 단계에 놓이고, 달걀의 탄생은 그보다도 더 이전 단계에 놓인다. 더 먼 과거, 이

「피아노 모음곡」(Suite für Klavier, Op. 25, 1921~3년) 은 바로크 시대의 모음곡 형식을 가지고 있으며, 호모포니적 짜임새, 모티브의 제시와 발전 등 조성 음악의 요소가 부분적으로 여전히 남아 있음을 찾아볼 수 있다. 특정 작품의 음렬을 구성하면서 배음, 협화와 불협화, 기능 화성의 요소를 고려했다는 점 또한 마찬가지이다.

음렬의 구성과 음악 구성 방식에 있어서 조성 음악가 다르다는 사실만큼은 선명했다.

사랑 노래에서 출발한 오민과 문석민과 나의 대화는 점차 '노래'에 대한 이야기로 퍼져 갔고, 우리는 가장 보편적으로 통용될 만한 어떤 이상적인 노래와 그 노래의 대척점에 있을 만한 음악을 조금씩 멀리 떨어뜨려 봤다. 노래의 영역에는 선율, 선, 명확히 인지되는 선형적 흐름, 이론적 체계에서 벗어나지 않는 것, 따라서 공감하기 쉬를테면 달걀을 낳은 닭이 달걀이었을 때나 닭의 진화 과정까지 거슬러 올라가지 않더라도 우리는 달걀이 그러했으리라 믿는다. 이러한 선후 관계는 우리의 일상적 삶에서 절대 뒤섞이거나 바뀔 수 없다. 즉 사건의 시간 배열이 무작위적이거나 깨진 달걀이 원상 복구되어 다시 테이블 위로 올라가는 '거꾸로 된 미래'가 펼쳐질 수 없다는 것, 사건의 발생 이후에서 발생 이전으로 시간을

과 확연히 다른 양상을 보인 이는 쇤베르크의 제자인 안톤 베베른이었다. 베베른의 작품에서는 이전의 음악에서 볼 수 있었던 선이 사라졌고 음은 점으로 흩어졌다. 강박과 약박의 규칙적 주기성은 이미 쇤베르크의 작품에서부터 사라져 오고 있었고, 소나타 형식과 같은 구조적 틀과, 호모포니적 텍스처 역시 사라졌다. 12음 기법의 등장은 단순히 조성 음악에서 사용된, 위계를 가진 운 것들이 있었다. 반면 음악의 영역에서도 노래와 가장 멀리 떨어진 음악에는 선보다는 덩어리나 순간에 가까운 음향, 추적하기 어려운 흐름, 범주화하거나 정량화하기 어려운 요소, 정서를 찾을 수 없는 음악, 쾌감보다는 거슬림에 가까운 음향, 일상과 그 어떤 접점도 없는 이야기, 따라서 언어화하기 어려운 것들이 있었다.

이것이 최선의 분류라고 확신할 순 없었지만 노래는 되돌릴 방법은 없다는 것을 자연스럽게 받아들인다.

우리가 체감하기에 시간의 방향은 절대 바뀔 수 없는 질서이므로, 시간은 동질적인 체제의 토대로 작동한다.[5] 시간은 아주 은밀히 투명하게 존재하지만, 우리의 개별적 삶과 이를 둘러싼 여러 관계와 질서를 하나의 세계로 영합하는 주인공이자 그 모든 것을 배치하는 영토다. 그렇기 때문에 구체적으로 시간을 감지하는 방법, 시간

음계에서의 재료적 차원에서의 해방이 아닌 조성 음악이 가진 선형성에서 완전히 벗어난 것이었다. 베베른 이후의 음악에서는 더 이상 청취 과정에서의 예상을 기대하기 어려웠다.

<p style="text-align:center">5</p>

"곡 어떻게 써요?"

그간 장르의 관점으로는 다다를 수 없었던 근본적인 태도 차이를 보여 줄 수 있는 유용한 개념적 도구였다. 그 이야기를 오민은 이렇게 정리했다. "여기서 노래는 사전적 의미의 노래를 지칭하지 않는다. 일반적으로 통용되는 노래의 의미와도 다르다. 노래는, 소통 지향적으로 정돈된 감각 정보의 위치, 방향, 질서를 의미한다. 반면 비(非)노래는, 관습을 벗어나는 새로운 관계로 연결된을 '보이게 하고' '들리게 하고' '만질 수 있게 하는' 기획은 시간이라는 문제를 특별하고 집요하게 다루는 일이다. 드러나지 않은 시간을 좇아 그 성격과 구조를 생각해 보는 것은 아주 오래된 것들과 친하게 지내는 역사학자나 미래의 인류 계획을 예측하는 과학자의 일과도 꽤 닮았다. 그리고 예술가는 이 모두를 새롭게 구상함으로써 무의미함과 몰입이라는 주관적 영역, 그리고 시각

학부 시절 가장 자주 들었던 말일지도 모르겠다. 상대방이 작품을 어떻게 만드는지 궁금하다는 것이 아니라 자신이 작품을 어떻게 쓸지 도무지 모르겠다는 뜻이다. 나 역시 마찬가지였다. 20세기 작곡가들의 다양한 작품은 종종 악보를 보면서 들어도 분석하기가 어려웠다. 그런데도 한 학기에 꼬박 두 작품을 제출해야만 했고, 제출했던 작품의 구성 방식은 거의 기존 작품의 모방이었다. 감각 정보의 집합 양상 및 그 행동을 의미한다."[1]

쇤베르크의 예언이 실패한 진짜 이유를 내 나름대로 추리하기 시작한 건 대화가 이쯤까지 도달했을 때였다. 음악이 할 수 있는 일과 노래에 기대되는 일은 분명 달랐다. 쇤베르크의 음악은 흥얼거림이나 노래 바깥에서 다른 성취를 얻을 수 있었다. 그가 기대한 것은 음악에 관한 전통적인 사고방식을 따른 것이었고 그 음악은 오적으로 가시화된 영역으로 옮겨 온다.

새로운 시간 지각을 고안하는 낙관적 태도, 그걸 혁명이라 불러도 된다면 당신의 혁명에 참여하겠다.[6] 오민은 시간 기반 설치를 이루는 질료의 비위계적 관계를 지향하며 시간 지각 방식과의 연관을 다룬다. 오민의 핵심적인 아이디어는 선적인 것에서 덩어리적인 것으로의 이행이다. 선은 숨 쉬듯 익숙한 감각이다. 글도 선으

학부 졸업 작품을 제외하고는 악보가 하나도 남아 있지
않다.

학부 졸업 이후, 신고전주의, 신낭만주의를 추구했
던 작곡가들이 그랬듯 나 역시 20세기 이전의 음악에서
해법을 찾아보기도 했다. 2014년과 2015년에 작곡한 「유
기체」 시리즈는 19세기 후반의 소나타 형식을 기반으
로 한 작품이다. 특히 말러의 교향곡에서 나타나는 소나
래된 사고방식에 갇힐 필요가 없었다. 마이클 클라인은
「서사와 상호텍스트: 루토스와프스키 교향곡 4번에서
의 고통의 논리」에서 이렇게 쓴다. "...즉 우리는 음악이
이야기하고자 하는 것이 아니라 우리가 서사를 듣는 방
식으로 음악을 듣기를 원한다는 점을 시사한다."[2] 사람
들이 음악에 기대하는 서사와 음악이 들려줄 수 있는 서
사는 다르다. 기대와 가능성은 불일치한다. 쇤베르크의
로 쓰이고 영상도 시작에서 끝을 향해 재생된다. 형식은
혼란한 상태에서 질서를 갖추며 완성된다. 이는 단선 구
조로 상상되는 시간 감각과 상통한다. 그러나 오민에게
있어 답습된 체계는 약화되어야 하는 것이고, 붕괴된 체
계 이후의 새로운 형태를 상상하는 것이 동시대의 감각
으로 더 적절하다. 선은 명징하지만 많은 요소를 복속시
켜 필연적인 위계를 만들고 요소 간에 불균형한 힘을 가

타 형식은 하이든이나 모차르트의 작품에서 나타나는 전형적인 소나타 형식과는 이미 거리가 멀어져 심하게 확장되고 복잡해졌고, 음악을 구성하는 선율적, 리듬적 재료의 개수도 많아졌다. 하지만 복잡함 속에서도 소나타 형식이라는 구조적 틀 안에서 음악적 재료들이 유기적인 관계를 맺고 있음을 발견했고, 확장될 대로 확장된 동시대의 다양한 소리 재료들이 소나타라는 단단한 구기대와 달리 그의 음악은 흥얼거림보다 훨씬 더 먼 곳으로 향했다.

음악의 최상의 정의

올해 초, 내가 생각하는 음악의 '최상의 정의'를 찾아보면 좋겠다고 한 친구가 말했다. 친구는 리베카 솔닛의 문장을 함께 소개했다. "아마 최상의 정의는 다음과 같기 때문이다. 선적 위계의 폭력에 반발하며 그 대척점에서 제시하는 다성적이고 덩어리적인 것의 감각은 재료의 개성을 유지하는 '집합'의 형태를 갖는다. 이 집합은 특정 요소를 배척하지 않고 주와 부를 구별하지 않으며, 위계적 방향 없이 위치하는 재료들의 상태다.

오민이 제시하고 동시대에 구해 마땅한 감각은 낙관과 불안을 동반한다. 이 불안은 혁명의 급진적 뉘앙스

조 안에서 구성된다면 그 재료들의 관계가 더 긴밀해지지 않을까 예상했다. 그러나 만족할 만한 결과를 얻지는 못했다. 재료 간의 유기적인 관계를 충분히 설정했다고 생각했지만 연주되는 작품을 들었을 때 그 관계가 예상한 것만큼 드러나지는 않았다. 말러의 교향곡은 조성 체계 안에 있고, 음악을 이끌어 가는 노래하는 선이 존재하는 반면 나의 작품은 그렇지 않아서였을까? 이때까지을 것이다. 기술이란 세상이나 세상에 대한 경험을 변화시키는 어떤 실천, 기법, 혹은 장치이다."[3] 그 정의를 찾기 위해서는 음악에 투영된 근원적인 힘이 무엇인지, 음악에서 특별히 발현되는 것이 무엇인지를 알아야 했다. 그리고 그걸 알기 위해서는 사람의 입장, 음악의 입장, 그리고 둘의 관계에서 발생하는 것들을 고루 살필 수 있게 해 주는 다음의 질문들이 필요했다. 우리는 음악에와 함께 예정된 붕괴라는 SF 종말 시나리오를 불러온다. 실제로 과학이 보증하는 미래가 소멸을 향하기 때문이다. 이러한 사실은 삶을 보잘것없이 축소하거나 미래가 결정되어 있다는 자포자기의 심정으로 이어진다. 그러나 위계 없음은 무질서에서 비롯되는 파괴적 혼란과는 거리를 둔다. 선을 부수면 완전한 가루가 될까? 선을 부수고 나타날 것은 덩어리다. 거칠게 도약해 이것을 '파괴

만 해도 나는 동시대 음악이 조성 음악과 비슷한 수준의 선형적 흐름을 가질 수 있을 것이라는 기대를 하고 있었는지도 모르겠다.

그러나 앞서 인용했던 슈토크하우젠의 말처럼 동시대 음악은 목적 지향적이고 선형적이었던 조성 음악의 시간성에서 벗어나 있었다. 그중에는 그동안 주목하지 않았던 "반복을 통해 계속 순환하며 이어지고, 음악적 무엇을 기대하는가, 음악 스스로는 무엇을 할 수 있는가, 음악은 우리에게 어떻게 작용할 수 있는가.

힘과 형변화

음악이 내게 무엇을 '할 수 있는' 존재라는 사실을 선명히 떠올린 것은 한 집회 현장에서였다. 태극기로 가득 찼던 서울역 앞 광장에서는 「충정가」, 「단심가」, 「멸공되지 않은 질서의 섬'의 형태로 떠올릴 수 있다. 도약을 위해서는 질서 아니면 혼란이라는 거짓 이분법의 양자택일에서 벗어나야 한다. "질서 아니면 혼란뿐인, 즉 엔트로피의 두 얼굴에서 하나를 보여 주는 작품" 앞에 무방비 상태로 서 있을 필요가 없다.[7]

한스 아르프는 조형적 형태를 익숙한 구도에 종속시키지 않고 각각의 무게와 거리로 발생하는 관계를 통

흐름의 마지막에는 어떤 목적에 도달하려 하지 않고, 음악이 계속 흘러가도 상관없게 보이는 지점에서 갑자기 멈추는"[7] 미니멀리즘 음악이나, 존 케이지의 우연성 음악 등이 포함된다. 동시대 음악이 비선형적임을 확인한 뒤 나는 재료를 구성할 때 재료와 재료 간의 관계를, 섹션과 섹션 사이를 인위적으로 연결해야만 한다는 강박에서 벗어난 듯하다.

의 북소리」 등 여러 노래가 들려왔다. 내 정치적 견해로는 받아들일 수 없는 시위 현장이었지만 그 음악이 몸에 가하는 힘은 대단했다. 발걸음 속도에 꼭 맞는 음악은 그 비트에 맞춰 행진하고 싶게 만들었고, 북소리는 심장을 두근거리게 했으며, 군중의 함성과 노래는 그 앞을 지나가기만 해도 소름이 돋게 했다. 이 모든 음악이 내 몸에 아주 효과적으로 작용하고 있었지만 이 일을 도무해 균형을 이루도록 배치하는 일종의 우연 실험으로 이미지를 제작했다. 아른하임은 질서와 무질서에 대한 세간의 오해를 바로잡고자 아르프를 경유하면서, 엔트로피는 질서나 무질서에 관심이 없고 거시 상태를 구성할 수 있는 무수한 양상의 합에 거점을 두고 있음을 밝힌다.[8] 무질서란 "질서가 없다는 말이라기보다는 관련 없는 개별 질서의 충돌"이다. 그렇기에 우리는 소멸 같은

절대 음악은 이미 바흐의 기악 음악에서부터 동시대 음악까지 자리를 굳건하게 지키고 있다. 음악은 추상적이기 때문에 텍스트를 가지고 있는 가곡이나 오페라 등을 제외하고, 음악을 통해 어떠한 서사나 이미지, 상징 등을 표현하는 것은 불가능에 가깝다고 생각한다. 베를리오즈의 「환상 교향곡」(Symphonie Fantastique, Op.14, 지 받아들이고 싶지 않았다. 태극기 집회의 소리를 다룬 한 칼럼에서 정윤수 또한 "내 이성은 그 노래를 가로막고 있었으나 내 몸은 그 노래를 따라 하고 있었다."라고 썼다.[4]

원치 않는 소름이 돋는 일에 대해 청취자 친구들과 이야기를 나눈 적이 있다. 우리는 프레디 머큐리의 노래를 들으면 거의 불가항력으로 소름이 돋았다. 그 음악에 완벽한 무질서가 아닌 "파괴되지 않은 질서의 섬"을 살펴볼 것이다.[9] 파괴되지 않은 질서의 섬을 항해하는 감각과 다성적 구조 그리고 시간에 대한 낙관이 맞닿는다. 이는 이미지를 감상하는 데 무지각적으로 작동했던 시간과의 상관관계를 다시 보게 한다. 완전한 질서와 완전한 무질서 그 어디에도 속하지 않는, 작품을 이루는 작은 요소의 개별적인 질서와 무질서 또는 특이점에 매몰

1830년)으로 대표되는 표제 음악조차도 그 작품의 제목이나 작곡가가 표현하고자 했던 상징이나 서사를 모르는 채로 감상하는 경우에는 절대 음악이 될 수 있지 않은가? 그러나 사람들은 절대 음악에 의미를 붙이기 좋아하는 것 같다. 베토벤의 「교향곡 5번」(Op. 67, 1808년)은 주로 '운명 교향곡'이라고 불리지만, 그 표제를 베토벤이 붙이지 않았다는 사실은 이미 널리 알려져 있다.

대한 선호 여부나 그 이유를 당장 이야기할 순 없었지만 소름이 돋는다는 사실은 모두 비슷했다. 그 노래는 확실히 살갗에 닿았고, 그걸 피할 도리는 없었다. 알면서도 늘 당하는 느낌이었다. 인류사에서 음악과 언어가 해 온 일들을 추적하는 『노래하는 네안데르탈인』에는 이런 문구가 있다. "요컨대 음악은 감정을 표현하고 타인의 감정과 행동을 조작하기 위해 쓰일 수 있다."[5] 몸과 이성되지 않는, 거시적 상태에서 식별하는 질서의 감각과 연관된다.

우리가 사는 세계가 빵 모양이라면 빵을 썰어 단면을 들여다봐야 한다. 빵 한 조각에는 동시적인 모든 실체의 존재가 포함되어 있다. 그런데 빵을 써는 방향에 따라 발견되는 존재의 움직임과 위치는 차이가 날 수밖에 없다. 그런데도 빵의 한 단면은 결국 하나의 빵으로

그렇다면 동시대 음악에서는 어떠한가? 여기서 쇤베르크의 12음 기법을 계승한 또 하나의 제자인 알반 베르크의 작품을 언급하고 싶다. 베르크가 12음 기법을 사용하여 작곡한 현악 4중주곡 「서정 모음곡」(Lyrische Suite, Op.3, 1925~6년)은 제목에서부터 내러티브적일 것 같은 인상을 풍기는데, 실제로도 이 작품은 사랑에 관한 것이다. 음악을 구성하는 방식에서도 조성 음악에의 불일치, 그 소름 돋음에 대한 거부 반응은 너무 효과적인 조작에 대한 거부 반응이었을 것이다.

언젠가 나는 식물과 식물을 사랑하는 사람들의 따뜻한 지구 음악, 모트 가슨의 「플랜타시아」(Mother Earth's Plantasia, 1976년)를 듣고 이런 문장을 썼다. "인간과 음악 사이에 이루어지는 교환은 과연 어떤 것일까. 이 파릇한 음악이 귓가에서 자라나는 동안 우리가 통합된다는 점에서 과거 현재 미래가 합쳐진 상대적 시공간의 실체라고 증명된다. 작품을 또 다른 빵으로 상정한다면 작가는 두말할 것 없이 제빵사에 해당할 것이다. 여전히 물리 법칙이 유효하기 때문에 작품의 어떤 부분도 그를 위반할 수 없지만, 적어도 색다른 빵을 그려보며 새로운 단면을 살펴보고 더 가능하다면 향과 맛을 느껴 볼 수 있을 것이다.

서 크게 벗어나지 않는데, 특히 곳곳에서 낭만주의 음악에서 들릴 법한 유려한 선율이 등장한다. 반면 비슷한 시기에 같은 현악 4중주 편성으로 12음 기법을 사용한 베베른의 「현악 4중주」(Op.28, 1936~8년)는 그 자체로 절대 음악이며 전술했던 베베른 특유의 음악 구성 방식이 나타난다. 그리고 베르크의 작품을 녹음한 음반 수는 베베른의 작품을 녹음한 음반 수보다 세 배 정도 많다.

아무도 모르는 사이에 잃어버리는 것이 있다면 그건 뭘까?"⁶ 음악을 듣는 동안 우리는 무엇을 의도치 않게 얻거나 잃는가? 귓가에서 속삭이는 크루너들의 노래는 마음 깊은 곳에 낭만적인 환상을 심는다. 너무 매끄러운 음악은 내가 유심히 듣지 않았더라도 어느새 몸에 착 달라붙는다. 폭탄처럼 쏟아지는 음악은 그 권역을 지나가기만 해도 영향을 끼친다. 그것을 들음으로써 무엇을 얻

오민은 새로운 질서로 구성된 빵을 만들어 시간에 대한 메타인지를 요청하는 시간 기반 설치를 선보인다. 「폴디드」(Folded)는 56초짜리 빵 조각 16개를 연속적으로 붙인 것이다. 작품의 우주 질서 격에 해당하는 작가의 스코어에 의해 빵 조각이 적절하게 배치된다. 빵의 재료로는 다양한 감각을 제공하는 개별 요소뿐 아니라 제3자적 시선인 촬영 현장을 포함한다. 재료들에 익

나는 어느 순간부터 악보에 작품 해설을 첨부해야만 했다. 그리고 작품이 연주될 때는 당연히 프로그램에 실릴 작품 해설을 요구받는다. 언제부터인지는 모르겠지만 청중을 위한 작품에 대한 해설은 동시대 음악 공연에서의 필수품이 되어 버린 듯하다. 실제로 내 작품 중 제목을 미리 결정한 후 작곡했다거나, 음악 외적인 서사나 상징이 개입되었던 작품은 극소수이다. 「유기체」시거나 잃는지 우리는 정확히 아직 알지 못하지만, 우리의 몸은 수많은 음악에 노출되며 어떤 형변화를 겪는다. 일시적이든, 영구적이든.

노래가 거의 없는

그는 어느 순간부터 듣지 못했기 때문에 다른 음악을 상상했다. 듣기 좋은 소리냐 아니냐를 가르는 기준은 이전 숙한 방식의 의미가 결합하지 않도록 세심하게 고르고 배치한다. 그렇기에 언뜻 「폴디드」의 이미지는 이 글에서 가장 먼저 이야기되었던 '몰입을 야기하지 않는 종류'의 시간 감각과 비슷한 것을 발생시키는 듯 보인다. 이미지를 이루는 질료의 관계와 그것들이 위치하는 시공간에 대한 관점이 부재한다면, 시간을 흘려보낼 뿐인 무상한 이미지로 오해받을 수 있다.

174

리즈를 작곡할 때도 이미 그랬지만, 나는 특정 악기에서 발생할 수 있는 모든 소리 재료들을 조합하고 관계를 만들어 나가는 것에 관심이 있을 뿐이었다. 그럼에도 불구하고 베르크의 「서정 모음곡」과 같은, 아니 그보다도 더 심한, 그럴싸한 의미를 담은 것 같은 제목을 붙이거나, 음악이 이미 완성된 뒤에 프로그램 노트를 지어낸 적이 있었음을 고백한다.

처럼 그에게 중요하지 않았고, 악기의 작동 범위도 그에겐 절대적인 조건으로 다가오지 않았다. 그는 피아노의 양 끝점을 맴도는 음형을 썼고, 당시 악기로는 실현하기 어려웠던 빠르고 정교한 연속 타건을 곡의 도입부에 길게 펼쳐 놓았다. 가장 먼 거리를 빠르게 이동할 수 있는 길을 만들어 먼 화성으로 훌쩍 도약했다. 조성의 범주를 넘어서진 않았지만 그 안에서 음들은 정교하게 계산된

「폴디드」의 내부를 자세히 들여다볼수록, 빵을 자른 기준이 무엇인지 구조와 규칙을 감각할수록, 또 다른 방향의 가능성을 그려 볼수록 다른 감각과 인식이 가능해진다. 「폴디드」의 56초짜리 빵 조각은 카메라의 렌즈, 퍼포머의 동작, 현장의 컨디션 등의 상태 변화를 포함한다. 어떤 요소는 반복적으로 출현하기 때문에 언뜻 이미지의 나열처럼 보이지만, 상태 변화에 따른 차이를 미세

어느 작가든 공모전이나 경연 등에 본인의 작품이 선발되지 않는 경험을 해 보았을 것이다. 언젠가 한번은 내 작품이 선발되지 않았음을 통지하는 메일에 친절하게도 작품에 대한 심사 위원의 의견이 함께 적혀 있었다. 그런데 여러 심사평 중 하나에 눈길이 꽂혔다.

"「스트링 쿼텟」(String Quartet)은 악보상에서는 동선으로 넓게 뛰어다녔다. 그는 노래하는 음유시인형 작곡가라기보다는 구조를 설계하는 건축가형 작곡가였다. 어떤 이는 그의 음악이 우리를 '광활한 초원'으로 이끄는 것이 아니라, 우리 앞에 놓인 '거대한 왕국'의 문을 열어 준다고 묘사했다.[7]

그의 작업 「전원교향곡」은 평화로운 전원에서 들려올 법한 소리를 일부 재현하면서 시작하지만, 그 전원의하게 가감하고 있어 이것을 여럿 이어 붙였을 때는 기준점의 질서 상태와는 꽤 변화된 상태가 된다.

「폴디드」는 1부터 16까지 연속된 빵 덩어리의 구조다. 그러나 정중앙을 기준으로 시공간 규칙이 변화하고 있기 때문에 단면을 직접적으로 드러내며 매끄럽지 않은 연결을 보여 준다. 1부터 16까지의 빵 조각이 점차 많은 변화가 발생하는 복잡한 상태로 이동하는 가운데, 아

구조적으로 굉장히 흥미로운데, 들었을 때 작곡가가 전달하고자 하는 '서사'가 무엇이었는지 명확하게 다가오지 않았다."

이 심사평에서 말하는 '서사'란 무엇이었을까? 음악 외적인 어떤 것을 이야기하는 것이었을까? 혹은 조성 음악에서의 기승전결적 구조나 클라이맥스를 이야기하는 것이었을까? 아니면 내가 사용한 음악 재료들 사이 구성 요소들로 전혀 다른 건축물을 세운다. 그곳에 콧노래를 부르며 전원을 거니는 목동과 넓은 초원은 등장하지 않는다. 대신 그 교향곡에는 전원의 재료들로 지은 성이 놓여 있다. 그의 음악은, 피리 부는 사나이의 뒤를 쫓듯 선율이 이끄는 대로 따라가는 것이 아니라 그 구조 안에서 스스로 길을 찾아 나가도록 만든다. 그의 세계에서는 노랫소리가 누군가를 현혹하지 않고, 아무도 '아홉 번째 빵 조각을 접어 9A와 9B로 분절하고, 9B부터 16까지의 빵 조각은 역행의 질서가 개입하는 상태로 규율된다.'[10] 이로써 더 많은 가능성의 세계로 흐르는 미래 방향 시간과 더 질서 있는 세계로 흐르는 과거 방향 시간이 동시적으로 발생한다. 관념적 구조는 다채널 무빙 이미지의 동시 상영 상태로 구현되어 질서 상태에 혁명을 꾀한다.

의 관계를 이야기하는 것이었을까? 의문이 끊임없이 이어졌고, 만약 이 중에 답이 있다면 세 번째였기를 바랐다.

마스터 클래스나 일회성 개인 레슨 등에서, 또는 작품의 연주가 끝난 후, 기성 작곡가 또는 동료에게서 받은 내 작품에 대한 공통된 의견 중 하나는 각 섹션을 연결해 주는 어떤 장치가 있었으면 좋겠다는 것이다. 이런 의견을 처음 들었을 때에는 소나타 형식에서 1주제와 2리로 오라'고 노래하지 않는다. 거기서 가장 중요한 것은 결코 노래로 환원될 수 없다.

시간의 종말을 위한 사중주

아도르노는 아우슈비츠 이후에 서정시를 쓰는 것은 야만이라고 말했다. 나는 그 말을 포로수용소에서 초연된 올리비에 메시앙의 「시간의 종말을 위한 사중주」와 나
상대성 이론이 밝혔듯 우리는 조금씩 다른 빵 조각으로 세계를 본다. 태초의 질서에 의해 어떻게든 질서 정연하게 살아가고 있지만 본질적으로 나와 당신이 거주하는 시간에는 틈이 존재한다. 오민은 계속해서 다음의 빵 조각을 구상할 것이고, 우리는 각자의 입장에서 견주어 볼 수 있다. 앞으로도 제빵사들은 제각각의 빵 조각을 제안할 것이다. 그것은 하나의 작품, 무빙 이미

주제 사이에 존재하는 연결구처럼 그것이 필요할 수도 있겠다는 생각이 들었지만, 동시대 음악은 비선형적인 (nonlinear) 것이고 또한 나는 비서사적인(non-narra-tive) 음악을 추구한다는 것을 확인하고 나서는 그것이 꼭 필요한가에 대해 의문을 가지기 시작했다. 확신할 수는 없지만 이 의견은 내게 어떤 '서사'를, 그리고 어떤 '선형성'을 강요하는 것처럼 들린다. 그것이 왜 필요한가란히 놓아 본다. 수용소에서 메시앙은 인간에게 허락된 마지막 시간 안에서, 심연을 바라본 새를 관찰하고, 시간의 끝을 넘어서 마침내 도달할 '역행 불가능한' 시간을 얼핏 내비치며, 길고 긴 마지막 찬미가를 노래했다.

선

"언제부터인지 동시대 음악에서 '선'이 들리지 않는다. 지의 형태가 아니어도 된다. 카세트테이프를 거꾸로 재생했을 때 엉킨 시간 속에서 언어와 음표가 재조합되며 숨겨진 밀레니얼 메시지가 나타나길 기대할 수 있다. 또 드라마 연출 기법처럼 한순간이 길게 늘어나 멈추는 것을 그릴 수 있다. 일상의 신체 감각을 초과하는 가속 상태에서 일어나는 시공간의 뛰어넘기를 상상할 수도 있다. 선을 부수면 완전한 가루가 될까? 아니다. 근대 이전

에 대한 물음에 납득할 만한 대답을 내놓은 사람은 아직 없었다. 서사에 대해서는 작가 오민이 서술한 것에 전적으로 의견을 같이한다.

"서사를, 이야기, 재현해야 할 무엇, 사건의 인과적 연결, 기승전결 등으로 이해한다면, 즉 협의의 서사로 생각한다면, 시간을 재료로 한 구성은 (적어도 나에겐) 서사를 만드는 것과는 다르다. 하지만 서사를, 시간 안 [...] 선은 사라졌고 이미 희미해진 선의 흔적 사이를 부유하는 음향의 덩어리가 나타났다. 음악에서 선 대신 덩어리가 들린다는 것은 음악이 더 이상 선이 아니라 덩어리로 사고한다는 의미는 아닐까? 선으로 사고하지 않는 덩어리적 음향을 선형적 사고방식인 텍스처 개념으로 독해하는 것은 얼마큼 타당할까?"[8]

에 혁명은 우주의 질서와 밀접한 관계가 있었고,[11] 선험적 세계에 반항하면서 개혁과 급변에 관한 어휘가 되었다. 혁명이라는 어휘의 변천은 질서와 개혁을 아우르는 순환적 혁명의 선언을 가능하게 한다. 감각하고 인지하지 않던 것을 들여다보고 상상하는 미세한 움직임과 이동이 이러한 혁명에 동행할 것이다. 혁명엔 언제나 힐난과 꾸짖음이 함께한다. '먹던 빵이면 충분하다', '네 건

에서 사유와 감각 사이의 짜임을 구성한 결과 구조로 이
해한다면, 즉 광의의 서사로 생각한다면, 시간을 재료
로 한 구성은 서사를 만드는 것과 비슷하다고도 할 수
있다."[10]

8
개인적인 의견으로는, 동시대 음악은 음 재료를 구성하

노래에서 떨어져 나온 덩어리

글을 쓰기 시작했을 때만 해도 노래의 상위 개념이 음악
이라고 생각했지만, 지금은 그 관점을 수정해 볼 수 있
을 것 같다. 사실 모든 것은 노래로부터 시작됐을 것이다.
그 유구한 전통과 보편성을 생각한다면 음악 안에 노래
가 있는 것이 아니라 노래에서 음악이 떨어져 나왔다고
맛없다!'는 말은 세계의 경직에 일조한다. 반면 가능성
의 낙관은 경직과 유연함의 균형 잡기에 보탬이 될 것이다.

1 . 애호가들에게는 전형적일뿐더러 고전화되고 있는 영화 「아메리칸 뷰티」
(American Beauty, 1999년)의 이미지다.

2. 스티븐 코틀러·제이미 윌, 『불을 훔친 사람들』, 김태훈 옮김(파주: 쌤앤파
커스, 2017년).

3. 뉴턴은 "시간은 다른 무엇에도 의존하지 않은채 스스로 존재하며, 외부의
어떤 기준에도 상관없이 항상 동일한 속도로 흐른다."고 적었다(브라이언 그린, 『우

여 어떤 짜임새로, 어떻게 전개해 나갈 것인가에 대한 탐구보다 음 재료 자체에 대한 탐구에 더 집중해 왔다고 생각한다. 더 이상 새로운 재료가 나오기 힘들 정도로, 확장될 대로 확장된 동시대 음악의 음 재료는 작곡가마다 각자 다른 방법으로 구성되고 전개되는 듯하다. 나는 "시간을 재료로 하여 구성된 작품에서 선형적으로 흐르는 시간은 여전히 유효하다."는[11] 점에서, 조성 음악만큼 볼 수 있지 않을까 하는 의심이 생긴다. 만약 음악이 노래 안에 있던 아주 작은 씨앗이었고, 노래 바깥으로 나가는 과정에서 그 외연을 확장해 왔으며, 어느 시점부터 '음악'이라는 별도의 개념을 얻게 된 것이라면, 음악은 노래의 돌연변이일까?

주의 구조』, 박병철 옮김[서울: 도서출판 승산, 2005년], 86 재인용). 고전적 인식에서 나와 당신의 1초, 한국과 미국의 1초, 과거와 현재의 1초는 같다. 이러한 믿음이 우리의 세계를 지탱한다. 이로써 재화처럼 시간을 소유한다는 관점이나 사회적 필요에 의해 발명된 산물로서의 시간을 이야기할 수 있다.

 4. 그린, 『우주의 구조』, 40~2.

 5. 그린, 44~5. 이는 물리학이 발전해 온 역사와 같다. 그린은 물리학의 역사를 '통일의 역사'로 부르며 수많은 세계의 현상을 최소한의 법칙으로 통일하고자 하는 것이 인류의 오래된 꿈임을 설명한다. 그러나 오늘날의 물리학자들은 밝혀지지 않은 미지의 영역을 설명해 내기 위해 서로 다른 영역에 사용되며 충돌을 겪는 상대성이론과 양자 역학을 혼합하는 모순적인 상황에 처해 있다.

의 선형적 힘을 잃어버린 동시대 음악의 재료들을 선형적으로 흐르는 시간 위에 배치하거나 구성하는 것에 언제나 어려움을 느끼며, 이 경우 대부분 직관에 의존하거나, 반복, 변형, 대조, 병치 등의 전형적인 방법을 사용하곤 한다. 새로운 재료를 담아낼 무언가가 필요하다. 그건 조성이나 소나타 형식과 같은, 조성 음악에서의 음재료나 구조처럼 강력한 공통의 방법을 이야기하는 것

음악?

노래 바깥으로 넘어간 음악은 무엇을 하는가? 우리의 몸 가까이에 와닿아 눈물, 웃음, 몰입, 감동을 선사하지 못한다면 음악은 무엇을 할 수 있는가? 음악에 무엇을 얼마나 기대할 수 있을지, 그 가능성이 어디까지일지 가늠하기 어렵겠지만, 나는 다음의 실마리들에서 출발해

6. 오민의 개인전 제목 '노래해야 한다면 나는 당신의 혁명에 참여하지 않겠습니다'의 리프라이스. 개인전 제목은 1930년대 활동한 페미니스트 무정부주의자 엠마 골드만의 말을 빌려 온 것이다.

7. 루돌프 아른하임, 『엔트로피와 예술』, 오용록 옮김(서울: 전파과학사, 1996년), 74.

8. 아른하임, 『엔트로피와 예술』, 41 참고. 9. 아른하임, 30.

10. 아른하임, 33~40. 「폴디드」 기획에 기여하는 아른하임의 개념에서 엔트로피와 연관 있는 것은 한 계열의 요소들이 시간적으로 연발된 것이 아니라, 주어진 배치 상황에서 요소들의 종류별 분포에 대한 확률이다. 따라서 무작위적 분포에 가까울수록 엔트로피는 높고 질서는 낮다.

은 아니다. 다만 아직도 조성 음악의 구성 방법에서 벗어나지 못한 음악들이 여전히 많이 존재하는 것에 대해서는 유감이다.

1. 조너선 크레이머(Jonathan D. Kramer), 『음악의 시간』(The Time of Music, 뉴욕: 시머 북스[Schirmer Books], 1988년), 20.
2. 크레이머, 『음악의 시간』, 40.
3. 본문에서 조성 음악은 18~9세기의 음악을 지칭한다.

보려 한다. 덩어리째 뭉쳐 있는 아래의 생각들에서 나는 음악이 할 수 있는 일, 음악의 최상의 정의, 음악에 걸어 볼 수 있는 기대, 이런 것들을 찾을 수 있기를 바라고 있다.

다른 매개체로는 감지할 수 없는 시간의 문제. 속도와 시간과 형태가 결합하는 방식. 시계 시간과 다른 방식으로 흐르는 시간. 알렉산드르 보로딘 특유의 도입부

11. '레볼루티오'(revolutio)는 천체의 공전, 주기, 회귀, 순환을 의미한다.

4. 크레이머, 『음악의 시간』, 20.

5. 후고 리만(Hugo Riemann)의 기능 이론을 의미한다. "조성 체계 안의 모든 온음계적, 반음계적 화음들을 T[으뜸화음, Tonic], D[딸림화음, Dominant], S[버금딸림화음, Subdominant]라는 세 가지 의미로 규정하고 범주화하여 음악적 맥락 속에서 해석하며, 이를 특정 기호들로 나타내는 것". 서정은, 『화성이론과 분석─리만, 포스트리만 기능 이론 다시 읽기』(서울: 서울대학교 출판문화원, 2019년), 85(괄호 속 문구는 필자).

6. 오희숙, 「음악적 시간성의 변화에 대한 미학적 연구: 20세기 후반 이후 음악에 나타난 시간성 개념을 중심으로」, 『음악과 민족』 제49호(부산: 민족음악학회, 2015년), 30.

처럼 중간과 끝만 남아 있는, 시작이 없는 이야기. 음악의 속도를 악장별로 다르게 설정한 것 같지만 사실은 듣는 주체의 자리를 바꾸어 가는 것이어서 인간이 고래도, 곤충도 될 수 있었던 제라르 그리제의 「시간의 소용돌이」(Vortex Temporum, 1994~6년). 'A–B–A'라는 유구한 전통 형식에서 A와 B가 얼마나 멀어질 수 있을지를 실험하는 듯한 유영진의 음악들, 개중에 이를 음악 안에

7. 오희숙, 「음악적 시간성의 변화에 대한 미학적 연구」, 23.

8. 카를하인츠 슈토크하우젠(Karlheinz Stockhausen). 크레이머, 『음악의 시간』, 201에서 재인용.

9. 오희숙, 「음악적 시간성의 변화에 대한 미학적 연구」, 33.

10. 오민, 「선형적 시간은,」, 『토마』(서울: 작업실유령, 2021년), 71.

11. 오민, 「선형적 시간은,」, 70.

몇 겹의 세계가 만들어질 수 있다는 생각과 연결하는 에스파의 「넥스트 레벨」. 스스로 자라나 여러 겹의 존재로 분화되어 군집을 이루고, 질서를 찾으려 하지만 결국 어떤 돌연변이들을 생성하고 끝내 버리는 류한길의 음악 중 하나. 아주 느린 시간 속에서 벌어지는 일을 음향에 투영하는 일. 숨은 불편한 질서를 찾기. 말 되지 않는 것들을 뭉쳐 놓는 것. 일상의 표면에서 감각할 수 없는 세

계의 운동 방식. 음악이 하나의 세계가 될 수 있다는 믿
음하에 대안적인 모델 만들기. 등등.

어떤 음악은 멀리 가려 했지만 그렇게 만들어진 음
악이 이전의 것들과 특별히 변별되지 않을지도 모른다.
전혀 다른 질서를 품고 있지만 때로 의도적으로 노래의
힘을 빌릴 수도 있을 것이다. 먼 길을 돌아와 다시 오래
된 노래의 자리로 되돌아올 수도 있다. 하지만 내게 더

중요한 것은 그 최종 목적지가 아니라 지금의 위치에서 한 발짝 넘어가 보는 그 이탈의 움직임이다. 어떤 이들은 원점으로 되돌아가려는 힘을 거스른 채 조금씩 더 먼 곳으로 향한다. "소통 지향적으로 정돈된 감각 정보의 위치, 방향, 질서"로부터[9] 벗어나, 더욱 깜깜한 곳에서 음악의 알려지지 않은 가능성을 찾으려 한다. 그 과정에서는 아름다움보다는 혼란스러움이, 안정보다는 변화

와 불안이, 믿음 대신 의심이 발생한다. 나는 그런 불편함이 발생하는 곳을 내가 가장 기대하는 음악의 장소로 설정한다.

여기서 노래보다 더 좋은 것을 얻게 되리라고 확신하기는 어렵다. 언제나 중요한 무언가를 찾을 수 있으리라고 주장할 수도 없다. 그렇게 멀리 간 장소에 아무것도 없을 수도 있다. 혼란 가득한 곳에 머물던 이들이 결

국 노래의 영역으로 되돌아올 가능성도 적지 않다. 그러나 어떤 이들은 기꺼이 편안함을 뒤로한 채 무언가를 감수하고, 때로는 안전함을 포기하며, 그 너머로 조금씩 더 나아가려 한다. 어디로 갈지 모르는 채 일단 먼 곳으로 향하려는 마음은 아마도 맹목적이고, 아무 목적도 없을 수 있겠지만, 어떤 앎은 바로 그런 더듬거리는 탐구에서부터만 시작될 수 있을 것이다.

1. 이 책 135~6.

2. 마이클 클라인, 「서사와 상호텍스트: 루토스와프스키 교향곡 4번에서의 고통의 논리」, 이지연 옮김, 『음악, 말보다 더 유창한』(서울: 음악세계, 2015년), 341.

3. 리베카 솔닛, 『그림자의 강』, 김현우 옮김(파주: 창비, 2020년), 176.

4. 정윤수, 「프로파간다의 소음으로 들려오는 군가」, 『주간경향』 1221호(2017년 4월 11일).

5. 스티븐 미슨, 『노래하는 네안데르탈인』, 김명주 옮김(서울: 뿌리와이파리, 2008년), 150.

6. 신예슬, 「손유미의 「탕의 영혼들」을 위한 플레이리스트」, 『문학3』(파주: 창비, 2021년).

7. 마크 에번 본즈(Mark Evan Bonds), 「사유로서의 듣기: 수사학에서 철학까지」(Listening as Thinking: From Rhetoric to Philosophy), 『사고로서의 음악: 베토벤 시대의 심포니 듣기』(Music as Thought: Listening to the Symphony in the Age of Beethoven, 프린스턴: 프린스턴 대학교 출판부, 2006년), 35.

8. 이 책 128~9.

9. 이 책 135.

참여자

문석민

작곡가. 일반적인 악기 소리부터 소음까지 감각 가능한 다양한 소리를 발굴하고 또 그 소리 재료들을 유기적으로 구성하는 방법을 탐구해 왔다. 미술가, 안무가 등과의 협업을 통해 비음악적인 재료를 음악 안으로 흡수할 수 있는 가능성을 모색하고 있다. 최근 공연으로 「물질과 시간」(2020년, 오민과 공동 기획)이 있다. 그의 작품은 한국, 미국, 독일, 이탈리아, 러시아, 리투아니아 등에서 디베르티멘토 앙상블, MDI 앙상블, 네오 콰르텟, 앙상블 미장, 앙상블 TIMF 등에 의해 연주되었다.

박수지

큐레이터. 큐레토리얼 에이전시 뤄뤄(RARY)를 운영하며, 기획자 플랫폼 웨스(WESS)를 공동 운영한다. 이전에는 현대 미술의 정치적, 미학적 알레고리로서 우정, 사랑, 종교, 퀴어의 실천적 성질에 관심이 많았다. 이 관심은 수행성과 정동 개념으로 이어져, 이를 전시와 비평으로 연계하고자 했다. 최근에는 예술 외부의 질문에 기대지 않는, 예술의 속성 그 자체로서의 상태가 무엇인지

고민하며 전시를 기획하고 글을 쓴다. 한국해양대학교에서 경제학을 전공했고, 부산대학교 대학원 예술문화영상학과에서 미학을 수료했다. 독립 문화 공간 아지트 큐레이터, 미술 문화비평지 『비아트』 편집팀장, 제주비엔날레 2017 큐레토리얼팀 코디네이터, BOAN1942 큐레이터로 일했다.

백지수

학부에서 서양화를, 석사는 예술학을 전공하며 퍼포먼스 이론을 공부했다. 눈과 손과 몸을 통해 목격하고 경험한 것의 진실함에 대해 생각한다. 여기서 비롯되는 작품과 관람자의 관계나 생산과 수용 사이에서 벌어지는 특수한 현상에 관심을 둔다. 2019년부터 일민미술관 학예팀에서 『언커머셜: 한국 상업사진, 1984년 이후』, 『IMA Picks 2021』, 『Ghost Coming 2020 {X-ROOM}』 등의 전시 기획에 참여했다.

신예슬

음악 비평가, 헤테로포니 동인. 음악학을 공부했고 동시대 음악을 구성하는 여러 전통에 대한 질문을 다룬다. 『음악의 사물들: 악보, 자동 악기, 음반』을 썼고, 종종 기획

자, 드라마터그, 편집자로 일한다.『오늘의 작곡가 오늘의 작품』편집 위원을 맡고 있다.

앤드루 유러스키
Andrew V. Uroskie

미술사가, 미디어 문화 역사가. 스토니브룩 대학교 현대 미술과 미디어 학부의 부교수로 재직 중이며, 현대 미술사와 비평 석/박사 프로그램, 철학과 인문학 석사 프로그램, 미디어, 예술, 문화, 기술 준석사 프로그램을 운영한다. 영화, 비디오, 사운드, 설치, 퍼포먼스를 중심으로, 시간을 다루는 매체가 어떻게 미학적 생산, 전시, 관람성, 사물성의 사례를 재맥락화하는지 탐구한다.『블랙박스와 화이트 큐브 사이: 확장 영화와 전후 시대 예술』(Between the Black Box and the White Cube: Expanded Cinema and Postwar Art)의 저자로, 근대와 동시대 미술, 영화, 시각 문화에 대한 글이『옥토버』,『그레이 룸』,『오거나이즈드 사운드』를 비롯한 다수의 학술 저널과 비평집에 실렸다. 최근 출간된『요나스 메카스: 카메라는 항상 켜져 있었다』(Jonas Mekas: The Camera Was Always Running)와『확장하는 시네마: 동시대 미술을 통한 영화 이론화』(Expanding Cinema: Theorizing

Film through Contemporary Art)는 여섯 개 언어로 번역되었다.『키네틱 심상: 전후 미국 미술에서 시간성과 운동의 출현에 관한 다원적 역사』(The Kinetic Imaginary: An Interdisciplinary History of the Emergence of Temporality and Movement in Postwar American Art)를 출간할 예정이다.

오민

예술가. 시간을 둘러싼 물질과 사유의 경계 및 상호 작용을 연구한다. 주로 미술, 음악, 무용의 교차점, 그리고 시간 기반 설치와 라이브 퍼포먼스가 만나는 접점에서 신체가 시간을 감각하고 운용하고 소비하고 또 발생시키는 방식을 주시한다. 서울대학교에서 피아노 연주와 그래픽 디자인을, 예일 대학교에서 그래픽 디자인을 공부했다. 그의 작업은 일민미술관(서울, 2022년), 국립현대미술관(서울, 2021년/과천, 2018·2014년), MAI-IAM(치앙마이, 2021년), MCAD(마닐라, 2021년), 대전시립미술관(2021년), 토탈미술관(2021년), 수원시립미술관(2021·2016년), 독일 모르스브로이 미술관(레버쿠젠, 2020년), 플랫폼엘 컨템포러리 아트센터(서울, 2020·2019·2017년), 포항시립미술관(2019년), 아트선

재센터(서울, 2018년), 서울시립 북서울미술관(2018년), 네덜란드 드메이넌 미술관(시타르트, 2018년), 대구시립미술관(2017년), 아르코미술관(서울, 2017·2016년) 등에서 소개되었다. 네덜란드 국립미술원과 삼성문화재단 파리국제예술공동체에서 거주 작가로 활동했으며,『올해의 작가상 2021』4인(2021년), 에르메스 재단 미술상(2017년), 송은미술대상 우수상(2017년), 신도 작가 지원 프로그램(2016년), 두산연강예술상(2015년)을 수상하였다.『토마』(박수지와 공동 편집),『부재자, 참석자, 초청자』,『스코어 스코어』,『연습곡』등을 출간했다. 현재 암스테르담, 파리, 서울에서 작업하고 있다.

요세피네 비크스트룀
Josefine Wikström

비평가. 동시대 예술에서 퍼포먼스와 무용을 중심으로 문화 이론과 후기 칸트-마르크스 철학의 교차점에 대해 연구한다. 현재 쇠데르턴 대학교 미학과의 후원을 받아 1989년 이후 예술의 자율성의 가능성에 대한 프로젝트를 진행하고 있다. 스톡홀름의 유니아츠에서 책임 강사로 일하고 있으며, 2017년 런던의 킹스턴 대학교에서 철학 전공 박사 학위를 받았다.『태스크-댄스와 이벤트-

스코어에서의 관계의 실천: 퍼포먼스 비평』(Practices of Relations in Task-Dance and the Event-Score: A Critique of Performance, 2021년)을 썼고, 마이야 티모넨과 함께 『페미니즘의 사물』(Objects of Feminism, 2017년)을 공동 편집했다. 『쿤스트크리티크』와 『다겐스 뉘헤테르』의 무용 크리틱에 기고한다.

장피에르 카롱
J.-P. Caron

철학자, 음악가. 리우데자네이루 연방 대학교에서 철학을 가르치고, 음악 레이블 '세미날 레코드'를 공동 운영한다.

전효경

큐레이터, 번역가. 회화와 미술사학, 전시학을 공부했고, 서울을 기반으로 활동한다. 공동체가 지속적인 대화를 통해 감각과 생각을 공유하고 이를 기반으로 전시를 만드는 데 관심이 있다. 2011년 작가들과 함께 서울 목동에 전시 조직 이븐더넥을 만든 후 현재까지 전시와 전시 관련 출판물을 만들고 있다. 박가희, 조은비와 함께 『스스로 조직하기』(2016년)를 번역했고, 『하루 한 번』(2018

년), 김희천 개인전 『탱크』(2019년), 이미래 개인전 『캐리어즈』(2020년), 기획전 『호스트 모디드』(2021년)를 기획했다. 아트선재센터, 아르코미술관 등에서 큐레이터로 일했고, 영상 매거진 『오큘로』의 편집진을 맡고 있다.

포스트텍스처

오민 엮음

문석민, 백지수, 신예슬,
앤드루 유러스키, 오민, 요세피네 비크스트룀,
장피에르 카롱 지음

진행, 인터뷰 공동 기획	박수지
번역	오민, 전효경
편집	김뉘연
디자인	슬기와 민
인쇄, 제책	세걸음
발행	작업실유령

1판 1쇄 발행　　　　　2022년 9월 5일
1판 2쇄 발행　　　　　2022년 11월 1일

작업실유령
03035 서울특별시 종로구 자하문로19길 25, 3층
02-6013-3246
www.workroompress.kr

ISBN　　　　　979-11-89356-80-4 00600
값　　　　　17,000원

이 책은 오민의 개인전
『노래해야 한다면 나는 당신의 혁명에
참여하지 않겠습니다』(2022년)와
연계해 출간되었습니다.
(전시 지원·협업: 일민미술관)

이 책의 번역은
2022년 한국문화예술위원회
시각예술창작산실의 지원을 받아
진행되었습니다.